文藝復興
很有事！

壺屋美麗
Meli Zatuoya

Worldly Wisdom of Renaissance

前言

文藝復興時期，是義大利美術的黃金時代。

從15世紀到16世紀，因為義大利發生技術革新所帶來的影響，美術理論也隨之發展，而藝術家也從憑藉手工藝技能維生的職人，逐漸轉變為擁有高社會地位的知性職業。像是李奧納多・達文西、米開朗基羅、拉斐爾等大家在教科書中相當熟悉的藝術家，也是在這個時代登場亮相。能和王公貴族站在對等立場爭論的藝術家們，也開始陸續在這個階段走上舞台。

但是，現實社會可不是那麼簡單，必須要證明自己作為藝術家的本領確實有兩把刷子，才能讓工作源源不絕……但這種情況還是相當罕見。事實上，即使是那些現今被我們以巨匠稱呼的藝術家，也都要為了訂單而忙碌地東奔西跑，並且絞盡腦汁思考各式各樣的策略，竭盡一切心力去拉攏贊助者，這些都是很平常的事。在某些場合還會示弱博取同情，但卻又流露出一副睨視他人的魄力。此外，有時還得靠詐來搶先競爭對手一步，另一方面，也要和同業攜手合作，去完成一個人無法做到的事情。為了維護自己的利益，可能還要跟人打訴訟官司，相對的，被告的那一方也可能利用這個控訴來另作運用。文藝復興時期的藝術家們，經常不得不與這樣的「處世訣竅」打打交道呢。

在本書的內容中，會從與這些藝術家的創作方針稍微不同的層面來鋪陳內容，以12個章節的篇

2

幅來做介紹。當大家持續閱讀理解後，應該就能見識到藝術家與委託人之間的買賣交易，其交際互動手段竟是如此博大精深吧。當時的藝術家們，基本上都是接到委託訂單之後，才開始進行製作，所以依照委託人的想法去打造成品是再平常不過的事了。在這種營運模式中，應該如何展現出自己是個偉大的藝術家，並且將商機延續到下一次的訂單，這對自己能否生存下去是極為重要的。

現今，和文藝復興美術作品或那段歷史相關的解說，已經有各式各樣形式的書籍在市面上流通。只不過，雖然作品本身的意義也很重要，但是關於創作出作品的藝術家本人，還有他為了在這個業界生存下去，是如何使出渾身解數的，這些事情都讓人很感興趣！如果各位有這樣的想法，那麼我認為本書或許能讓大家樂在其中也說不定喔。

在各個章節，首先會用1頁容易理解的漫畫，來說明作為故事引言的相關背景。此外，在本書中也會運用插圖來呈現重要的關鍵點或場面，輔助大家了解當時人們的思考方式與應對。雖然作者本人並非專業的插畫家，但這種表現方式應該能幫助大家更容易地建立起印象。關於選用的事例，其年代相當多樣化，但都是聚焦在15世紀到16世紀所發生的事件。在書中登場的主要地名，也會在第6頁的地圖中大致標示出容易辨識的位置。

那麼，接下來就讓我們一起來觀摩文藝復興藝術家們的「處世訣竅」吧！

目次

4

1500年左右的義大利地圖

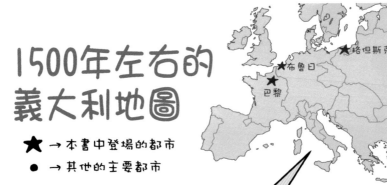

★ → 本書中登場的都市

● → 其他的主要都市

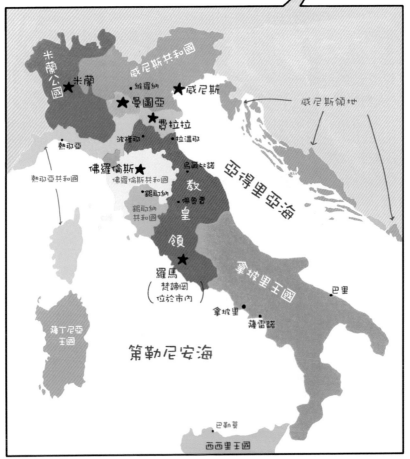

米蘭公國

威尼斯共和國

★米蘭

·維羅納

★威尼斯

★曼圖亞

★費拉拉

·波隆那

·拉溫那

威尼斯領地

·熱那亞

熱那亞共和國

佛羅倫斯★

佛羅倫斯共和國

·烏爾比諾

·錫耶納

錫耶納共和國

教皇領

亞得里亞海

·佩魯嘉

★羅馬

（梵諦岡位於市內）

拿坡里王國

·巴里

·拿坡里

·薩雷諾

薩丁尼亞王國

第勒尼安海

·巴勒莫

西西里王國

布魯日★

★格但斯克

★巴黎

6

1

公共事業競作比稿，需求就是命脈

吉貝爾蒂×布魯內萊斯基的事例

在美術品的「客製化訂做」蔚為風行的文藝復興時期，對於藝術家的要求，除了技術、實績、嶄新的創意點子之外，更重要的就是因應客戶喜好的柔軟性。在這個章節，我們要介紹 15 世紀初期在佛羅倫斯舉行的一場公共事業競作比稿。這是由布魯內萊斯基對上吉貝爾蒂、兩位年輕藝術家的單挑對決，最後決定勝負的關鍵就看委託人的口袋有多深囉。

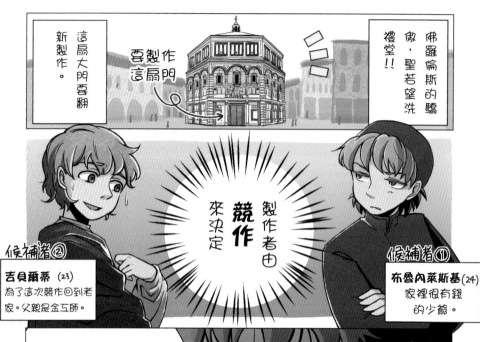

佛羅倫斯的驕傲，聖若望洗禮堂!!

作這扇門要製作這扇門

這扇大門要翻新製作。

製作者由競作來決定

候補者②
吉貝爾蒂 (23)
為了這次競作回到老家。父親是金工師。

候補者①
布魯內萊斯基 (24)
家裡很有錢的少爺。

布魯內萊斯基擁有勝算。

在提出的作品中塞滿能撐起新世代的創新設計就沒問題了吧。

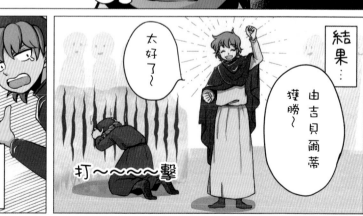

結果…
由吉貝爾蒂獲勝～

太好了～

打～～～～～擊

為、為什麼!!?

來看看是怎麼回事吧!!

8

從競作中勝出的，是參賽者中最年輕的一位

花之都，佛羅倫斯。說起佛羅倫斯，心中就會浮現出聖母百花大教堂那著名的圓頂，但是在圓頂完工的1436年之前，佛羅倫斯市民的寵兒，可是大教堂前面那座有著八角形屋頂的可愛建築物——聖若望洗禮堂。而現在要說的故事，就要從1390年代後期，為這座洗禮堂製作青銅大門的計畫開始說起。

因為是要翻新公共建築設施的一部分，因此是規模可觀的公共事業。參與翻新計畫的業者將公開招募，所以在1401年召開了徵選大門製作案的競作比稿。

報名參加的總共有7人。最後由兩個特別年輕的佛羅倫斯在地人來爭奪首位殊榮，他們分別是23歲的洛倫佐‧吉貝爾蒂和24歲的菲利波‧布魯內萊斯基。結果就像前面標題事先透漏的那樣，是由7人中最年輕的吉貝爾蒂獲勝。

明明應該是要講究技術和實績的公共事業招標，為什麼會特別提拔年輕人呢？幸運的是，布魯內萊斯基和吉貝爾蒂兩人在當時的競作審查中繳交的青銅板，目前都還留存著。就讓我們經由檢視他們的作品，來找看看吉貝爾蒂成為最後贏家的原因吧。

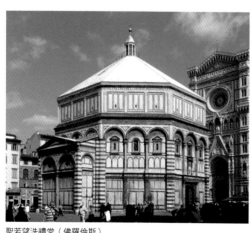

聖若望洗禮堂（佛羅倫斯）
後方為聖母百花大教堂。

在進入主題之前，我們先快速確認一下製作新大門的相關背景吧。佛羅倫斯人之所以積極地想為洗禮堂增添裝飾，其中的一個原因就在鄰近的都市比薩。比薩這個地方以比薩斜塔而聞名，旁邊就是美麗的比薩主教座堂。1185年左右，比薩主教座堂更換了一扇氣派的青銅大門。

在那之後，就只因為「絕對不能輸給比薩！」這個原因，佛羅倫斯人就決定要幫聖若望洗禮堂也打造一扇青銅大門。為了達成目標，他們不僅雇用了比薩的雕刻家，甚至還派了間諜去調查比薩主教座堂的門扉，做得相當徹底。之後，位於洗禮堂南邊的第一扇青銅門就此誕生。

而這裡要談到的那場1401年的競作比稿，則是為了製作現今北邊的第二扇門所召開的。然而，報名這次競作的7人之中，就有5人是來自其他都市。因為當時的佛羅倫斯是個城邦，因此這5個人可以說是等同於「外國人」。明明是作為佛羅倫斯象徵的洗禮堂，但是第一扇門卻委託比薩的藝術家來製作，因此這次說什麼也要採用佛羅倫斯在地人。

那麼剩下的2人是誰呢？就是布魯內萊斯基和吉貝爾蒂。

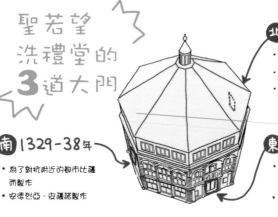

聖若望洗禮堂的 3道大門

北 1403-24年
• 為了對抗大教堂的裝飾而製作
• 1401年競作優勝者吉貝爾蒂製作
• 裝飾原本要放在東門，但因為計畫要製作3道門而移往北門

南 1329-38年
• 為了對抗鄰近的都市比薩而製作
• 安德烈亞·皮薩諾製作

東 1425-52年
• 吉貝爾蒂的成果獲得肯定，因此又接到案子
• 通稱「天國之門」

在參加者中特別年輕的2人之所以會成為熱門候選，就是源自大家執著於「他們是佛羅倫斯人」這個背景經過。附帶一提，其他的參加者所提出的作品都已經被熔毀、沒有保存下來。這種待遇也太冷漠了吧。

其實競爭對手並非只有比薩。實際上，在洗禮堂旁邊的聖母百花大教堂，在1400年左右的時間點也正在大舉興建中。雖然大教堂和洗禮堂，不管哪個都是屬於教會的設施，但管理它們裝演裝飾的卻是不同的團體。1390年代，大聖堂也製作了新的門扉。看到這項工程的洗禮堂管理團體，想必就會想讓對方見識見識「我們也擁有能打造新大門的財力」吧。

也就是說，這一類的公共事業，就是對於其他都市（＝外國）展現我國擁有「能推動大規模計劃」的國力及文化成熟度。以當地居民的立場而言，也能向競爭對手團體秀出不輸對方的超深口袋，這種機會是千載難逢的。

最後要求的還是技術

接下來，參加競作比稿的參加者會拿到一定分量的青銅，被交辦要在1年內製作出40公分見方的裝飾板這項課題。在青銅板上面呈現的主題，是舊約聖經中的「以撒的獻祭」這段故事。描述神為了測試亞伯拉罕，對他指示了將獨生子以撒作為獻祭祭品的不合理命令。苦惱的亞伯拉罕最後還是決定順從命令，就在那一瞬間，神認可了他的忠誠，天使在千鈞一髮之際出現，並阻止了他。取而代之的是用羔羊作為獻給神的祭品，真是可喜可賀、可喜可賀。大概就是這樣的故事。

確實，作為美術作品的主題，「以撒的獻祭」是很熱門的題材。但這個題材會被選為本次競作的課題，想必也是希望能從中見識到製作者的技術吧。何以見得呢？因為考驗參加者的，除了將故事中出現

那麼到了下面這個階段，就讓我們來看看競作比稿中登場的青銅板吧。

此慎重也是無可厚非的。

防衛預算，各位應該就更能理解他們有多投入了吧。正是因為要把這麼規模龐大的事業委託給別人，會如

大量的經費。那個金額多達2萬2千佛羅林。如果告訴大家這個數字幾乎相當於佛羅倫斯共和國一整年的

但這也是理所當然的，因為這項洗禮堂大門的裝飾工程不僅賭上了佛羅倫斯的名譽，也預定要在其中投入

審查員們似乎對此感到相當煩惱呢，因為直到優勝者拍板定案的那天，時間竟然已經過了2年之久。

然風景等等，全都完整呈現的技藝之外，還有將這些彙整在一塊青銅板上的構成能力。

的老人與年輕人、穿衣的人物和裸體的人物、動物以及自

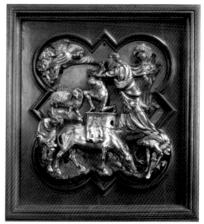

菲利波・布魯內萊斯基《以撒的獻祭》
1401年　青銅　巴傑羅美術館（佛羅倫斯）

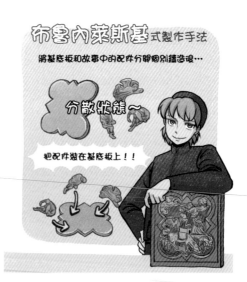

布魯內萊斯基式製作手法
將基底板和故事中的配件分開個別鑄造後…
分散狀態～
把配件裝在基底板上！！

重要的是委託人的需求

在這裡，我們得先來關注一下青銅的鑄造技術。之所以會這麼說，是因為這兩個作品其實採用了截然不同的製作手法喔。

吉貝爾蒂的作品，只有以撒是另外鑄造，其他部分全都是一體成形，可以從中理解到其鑄造技術之精妙。和布魯內萊斯基的作品相比下，雖然看起來比較平面，但相對來說，以撒的呈現也更加醒目。而且背後部分是挖空的，因此不會使用到過多的青銅。至於布魯內萊斯基的作品，彷彿就要從框框中冒出來的生動造型是其特徵所在。登場人物也一個個擺出複雜的姿勢，作品相當紮實。要用青銅去表現這樣的細節立體感，是需要高度的技術的，而布魯內萊斯基先鑄造一片基

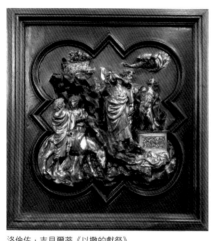

洛倫佐・吉貝爾蒂《以撒的獻祭》
1401 年　青銅　巴傑羅美術館（佛羅倫斯）

底板，再把另外鑄造的其他部位配置上去，以這樣的手法出色地完成作品。也就是說，這塊青銅板是由6個配件組合而成。

在這個地方，我們必須要先留意當時的青銅是「高價素材」這個要點。它的價格竟然還比大理石貴了大約5倍！如果是1片板子的量還好，但是要製作洗禮堂厚重的大門，就必須使用相當可觀的大量青銅。各位看看留存到現今的洗禮堂大門，上面總共安裝了28片青銅板，其開銷理所當然是非常驚人的。

雖然說是預定投入國家防衛預算等級的巨資，但還是希望盡可能刪減不必要的花費……就營運方的立場來說，預先確認用在競作中的那片青銅板大概要使用多少青銅，再盡可能抑制完成品的青銅使用量，抱持這種想法的可能性並不是零。

這樣一來，吉貝爾蒂挖空作品背面，使用了較少的青銅來完成作品，這種工法是很有利的！而布魯內萊斯基選擇了鑄造之後再安裝配置的方法，所以沒有空洞的部分，導致成品使用了較多的青銅。事實上，吉貝爾蒂的作品總重將近18公斤左右，而布魯內萊斯基的作品竟然超過了25公斤，雙方的差異相當清楚明瞭。也就是說，我們或許能這樣理解，決定這場勝負的關鍵並不是基於美學上的優秀表現，而是哪一方確實回應了委託人在需求面上的條件，才因此得勝的吧。

洛倫佐・吉貝爾蒂
《聖若望洗禮堂北門的門扉》
1403-24 年　青銅
大教堂附屬博物館藏（佛羅倫斯）

能夠實現委託人訴求的，才是藝術家

從這次競爭的結果可以了解到，文藝復興時期的美術作品價值判斷，並不只是以審美觀為出發點喔。因為「客製化訂做」可說是基本的原則，依照委託人的需求去量身打造是最重要的課題。因為會委託發包的作品，在絕大多數的場合都已經確定設置場所和用途了，因此以這些條件來發展是絕對有其必要的。布魯內萊斯基為了在作品的造型層面加以挑戰，卻多少犧牲了委託人的需求點，或許就是因此而種下敗因的吧。

當時的藝術家與委託人的關係，就像是現代的設計師與客戶的關係那樣。設計師是從客戶那裡獲得工作，如果沒有得到客戶點頭說OK，自己想做的設計也付諸流水，而這樣的情景早在大約600年前就出現了呢。

脫穎而出的吉貝爾蒂，在日後大約50年之間都持續參與洗禮堂的裝飾工程。而敗陣的布魯內萊斯基一度離開了佛羅倫斯，前往羅馬進行古代建築研究之旅。之後在1436年回到故鄉，設計了至今仍是佛羅倫斯的自豪象徵——聖母百花大教堂的圓頂。

傳記與作者的個人利益

　　如果想要調查文藝復興藝術家的周邊情報的話，首先最推薦大家去閱讀傳記。只不過，關於「傳記本身到底有多少的可信度」這一點，還請大家務必要留心注意。舉個例子，就拿布魯內萊斯基和吉貝爾蒂的這場對決來說，就流傳有好幾個版本的故事。

　　吉貝爾蒂有留下自傳，在內容中詳細地記載了當年那場競作比稿的來龍去脈。根據內文所述，他交出的作品相當出色，因此不只是審查委員，就連應該是競爭對手的其他參加者也都讚不絕口，獲得了滿場一致肯定的殊榮。

　　但若是從布魯內萊斯基的角度來看這場比試又會如何呢？為他撰寫傳記的安東尼奧‧馬內蒂，就留下了截然不同的過程。在他的版本中，審查委員無法在布魯內萊斯基和吉貝爾蒂之間選出第一名，因此有了讓他們並列優勝、攜手製作的想法，但布魯內萊斯基不想要兩人一同進行這項工作，因此最後才將優勝的殊榮頒給吉貝爾蒂。

　　若是想深究到底哪一方的說法才是事實，就需要其他資料來輔助檢證。但是，這裡希望大家注意的，就是兩個人都以對自己個人有利的方式寫下了這段過程。

　　本書也多有仰賴的一本文藝復興美術史基本文獻、由身兼畫家與建築師的喬爾喬‧瓦薩里所撰寫的『藝苑名人傳』，其實也是依照他個人的「方便」來寫下各式各樣藝術家的「故事」。特別是佛羅倫斯的藝術家都有奉承的傾向，因此出現這類情況也無可厚非，而且『藝苑名人傳』一書原本就是瓦薩里為了被佛羅倫斯宮廷雇用所寫下的作品，說穿了就是求職的一環。為了討同都市的君主歡心，做些逢迎拍馬的事也是可以理解的。

　　儘管如此，不管是有意為之也好、無意為之也罷，只要寫書的是人類，歷史文獻要完全維持中立就是不可能的事。將這些因作者因素而產生的錯誤也評估進去，就是美術史研究者以及歷史學者的工作了。

2

將自我行銷
施展到極限

提齊安諾的事例

文藝復興時期，藝術已經從單純的手工藝作業，轉變成要求知性的
高雅工作。和過往相比，藝術家的社會地位也有了飛躍性的提升。
因此，社會上出現了一批藝術家，幫自己塑造出高貴且賢明，並且
擁有謙遜性格的人物特質。在這些人之中，也有像提齊安諾這種即
便步入晚年，還依舊持續行銷自己的高手。

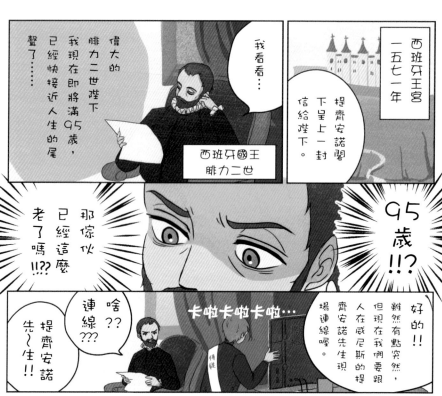

西班牙王宮
一五七一年

提齊安諾閣下呈上一封信給陛下。

我看看…

偉大的腓力二世陛下，我現在即將滿95歲，已經快接近人生的尾聲了……

西班牙國王 腓力二世

95歲!!?

那傢伙已經這麼老了嗎!!??

好的!!雖然有點突然，但現在我們要跟人在威尼斯的提齊安諾先生現場連線喔。

卡啦卡啦卡啦…

啥？？連線？？？

提齊安諾先生～!!

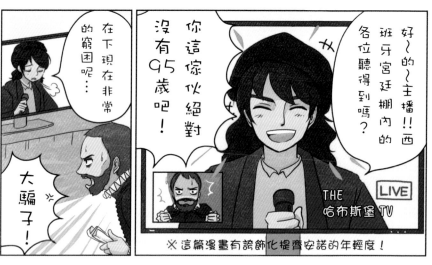

好～的～主播!!西班牙宮廷棚內的各位聽得到嗎？

你這傢伙絕對沒有95歲吧！

在下現在非常的窮困呢…

大騙子！

THE 哈布斯堡TV LIVE

※這篇漫畫有誇飾化提齊安諾的年輕度！

18

藉由塑造形象來提升社會地位

文藝復興時期，藝術已經從單純的手工藝作業，轉變成要求知性的高雅工作。藝術家也要將自己視為高社會階層的人物，積極行銷自己。威尼斯的大畫家提齊安諾・維伽略也是這樣實踐自我行銷推廣的畫家之一。

舉例來說，提齊安諾的贊助者──神聖羅馬帝國皇帝查理五世，他在 1533 年授予提齊安諾騎士勳章時，就曾以「當代的阿佩萊斯」稱呼這位畫家。說起阿佩萊斯，可是古希臘時代一名傳說級的畫家。像這樣以古代的偉人來比擬的例子，在文藝復興時期的藝術家和作家之間是經常發生的，也是自我行銷的一種方式。這樣一來，就連查理五世本身，也相對等同於阿佩萊斯的贊助者亞歷山大大帝了。

提齊安諾徹底理解自己被賦予的形象，也積極地去利用。他後期的代表作《受胎告知》的畫面下方部分寫有「TITIANUS FECIT FECIT」這樣的文字，大概就是「這是提齊安諾畫的，是他畫的」這樣的意思。會重複「畫的」這個字彙，實在是有點奇妙的屬名啊，但據說這是後世加筆，原本只是單純寫下「TITIANUS FACIEBAT」而已。「fecit」是「facere ＝ 進行、製作」的過去式形態。相對的，「faciebat」則是未完的時態。大致也就等同於「提齊安諾（曾）正在畫的」這個意思。

以繪畫作品的屬名來說確實是很怪異的寫

提齊安諾・維伽略《受胎告知》
1563-65 年左右

法，不過這也屬於自我行銷的一環。其實這個時態的運用，也能和阿佩萊斯搭上關係。古代歷史學家老普

林尼的著作『博物誌』中曾經提到，未完時態 faciebat 與進步途中之人的事業有所關聯，還舉出阿佩萊斯

作為代表例子。也就是說，在屬名上使用未完的時態，提齊安諾又能藉此將自己和古代的大畫家相提並論

了。

虛報年齡的提齊安諾

理所當然，像這樣自比阿佩萊斯的手法，對文藝復興時期的畫家來說是慣用的伎倆。但是，提齊安諾

身體力行的自我行銷手段，可不只是如此而已喔。在其他方面，他還使用了相當特別的方法來凸顯自己，

接下來就來介紹得更詳細一點。

1571年8月1日，當時已經財富與名聲兼得的提齊安諾寫了一封信給查理五世的兒子——西班

牙國王腓力二世。腓力二世和他的父親一樣，同樣也是提齊安諾的重要資助者。在那封信中，除了關於已

完工的繪畫報告之外，還寫了下面這段文字。

「對於年紀已達95歲、長年侍奉您的我，在下確信陛下會給予無限的慈悲、以某些形式來賞賜的。」

95歲！在那個超過50歲就可歸入長壽者範圍的年代，這可是令人難以置信的高壽呀！而且在這個事件

的5年後，提齊安諾就過世了，這就表示他也就恰巧算好在100歲的時候離開人世呢。

但是這裡要請大家務必留意，和現代人相比，文藝復興時期的人們其實並不會去注意生日這種事情。

即使有留下「在○○年以●●歲之齡與世長辭」的紀錄，但很多人都不會留有出生年的資料，在這種情況

下，也只能從過世的那一年去逆推出生年。另外，因為大家通常也幾乎不需要提出年紀的報告，因此根本

不知道資料是否正確的例子也是存在的。

提齊安諾就是這類年齡不詳的藝術家代表。在自己書寫的信件和傳記中記載的年紀也都很混亂，至今還沒有人能確定他的出生年到底在什麼時候。腓力二世的秘書在1559年曾記下提齊安諾的年紀「少說也有85歲」，但這樣算來，在提齊安諾過世的時候就已經超過102歲了。傳記作家瓦薩里在1568年的紀錄中則提到提齊安諾是「66歲左右」，但這樣一來，他過世時就是74歲。儘管前面說了這麼多，可是最後他的死亡診斷書上寫得卻是「103歲」。

在研究者們經過多方證據比對之後，才大致得出提齊安諾的出生年大概是在1488到1490年之間。由此可推測，提齊安諾大概是享壽86～88歲。確實，即使是這個數字也是長壽到讓人訝異，但是在這個訊息基礎之上，我們再來重看一次本節開頭的那封信。所以在1571年的時候，提齊安諾的年紀應該約是81～83歲，卻對腓力二世自報95歲。這可是超大膽的年齡詐騙啊，足足謊報了10歲以上呢。究竟他有什麼非得在人前裝老的必要性呢？

提齊安諾到底是幾歲？～大相逕庭的證言～

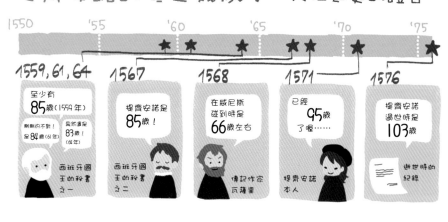

特地虛報較老年紀的理由，只要讀完整封信的全文就能夠了解了。信上還虛寫了下面這段話。

「我的人生已經步入尾聲，在這樣的狀態下，究竟該如何生活才好呢？我自己也不知道。而這段人生，並沒有投注到其他的人身上，而是全部都奉獻在侍奉陛下的道路上。即便如此，明明在這18年間，只要我有作品產出，就一定敬奉給陛下，但我得到的報酬卻杯水車薪。」

說得直白一點，這封信的主旨就是想表示「我這把老骨頭就要迎接人生的終點，在這段時間裡明明一直為你工作，但薪水卻少得可憐」的意思。但事實上，提齊安諾獲得的，可不只是「杯水車薪」的報酬喔。西班牙國王腓力二世可是確實地因應他的作品支付了相符的酬勞呢。但是提齊安諾為了爭取更高的報酬，因此採取了裝可憐的作戰計畫。也就是說，他想藉由虛報高齡，來博取贊助者的同情，這是盡可能想多撈一點好處的策略。

提齊安諾所進行的爭取加薪大作戰，不只是寄給腓力二世，還廣發給其他的資助者。有趣的是，提齊安諾對其他人也是使用「我明明只為了你工作，但是錢給得太少了」這個說法。對複數

提齊安諾 超愛錢 是真的嗎？

我們訪問了很多人！！

住在威尼斯的P.A先生（自由作家）
訂購肖像畫，結果他還沒畫完就交貨了…是對酬勞不滿嗎…

住在威尼斯的G.F.A先生（外交相關職業）
要說提齊安諾都在幹嘛，就是開口要錢了。

住在佛羅倫斯的G.V先生（綜合創作者）
提齊安諾賺超多的！

的人說出「只為了你」這種話，可以從中看出提齊安諾的小聰明呢。

提齊安諾對於錢財的執著，在當時似乎是有名的話題，在認識他的人士的信件當中也留下「提齊安諾只會提錢的事情」這段紀錄。很顯然的，他似乎也會被同時代的威尼斯畫家同業揶揄呢。和提齊安諾同樣活躍於威尼斯的畫家雅格布‧巴薩諾，就把提齊安諾畫進了自己的作品《淨化神殿》裡面。這幅畫的主題是取自於新約聖經，描述耶穌基督對著在耶路撒冷的神殿裡做買賣和借貸的人們說出「不要將我父的殿，當作買賣的地方」這段話，並將他們趕出神殿的故事。

在那些被拿著鞭子的耶穌驅趕的人們和動物之中，可以在畫面的右側找到一個身披毛皮、穿著綠袖上衣的老人，這個人物就是提齊安諾。而他的動作看起來，就好像是要護住散落在桌上的錢幣那樣。提齊安諾被描繪成一個金融借貸業者，即使耶穌基督已經在趕人了，還是無法讓他放棄對金錢的執念。

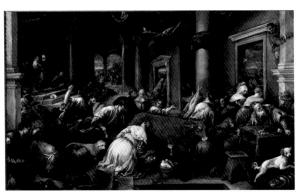

雅格布‧巴薩諾《淨化神殿》　1581年
在畫面右邊趴在桌上、頭戴藍色帽子的老人，據說就是提齊安諾。

老藝術家應該有的樣貌

只不過，為什麼提齊安諾會把高齡年老這一點，當作用來要求加薪的主打關鍵呢？關於老藝術家的處事方式，從當時的美術評論家的意見中可以窺知一二。

提齊安諾的作品，在邁入晚年之後，其筆觸出現了雜亂的跡象。物體的輪廓也很模糊不清，顏料上色也不均勻，即使靠近一點去看、也搞不太清楚在畫什麼。瓦薩里對晚年的提齊安諾留下了「他過去確實是能畫出傑出作品的畫家，但現在似乎因為手抖而無法畫好，建議引退、把畫畫當成興趣就好」這樣的評語。因為往後提齊安諾畫出的作品是不可能比先前的黃金時代來得更好了，所以才想建議他在毀掉自己過往累積的好名聲之前先急流勇退。

雖然瓦薩里的評價非常嗆辣，但是這樣的看法在當時並不罕見。大家都會認為開始老化的畫家，選擇早點退出第一線是比較好的。某些同時代的人們會覺得，像這樣的老藝術家，比起創作，致力於理論的研究還比較適合。還有某些人轉換跑道，成為提攜後進的教育指導者。也有從視覺藝術的領域退下來，改為嘗試寫詩創作的人。不管是哪一種，好像都會被建議

當藝術家老了之後�⋯ in 16世紀的義大利

研究藝術理論

⋯等等。
比起動手，
更推薦去做
動腦的工作。

從動手製作的工作，轉型為活用頭腦的工作。

在理解這樣的背景後，我們再來看一次1571年的這封信吧。提齊安諾即便過了該從第一線創作引退的年紀，也絲毫不在意，還是持續把作品進獻給腓力二世，其行事作為也特別凸顯了這一點。換言之，這會不會是一種帶有「我的工作成果是非常特別的」這種宣傳意圖的修飾表現呢？

活用弱點製造逆轉機會！

就像以上所說的，提齊安諾反過來把自己的年老當作武器，藉由強調出這點，以顯示出自己階層地位的不同。這種奇特的自我行銷方式，一般認為也能在提齊安諾的自畫像之中看見端倪。

舉個例子，我們來看看他在1567年左右所畫下的《自畫像》吧。其凌亂的筆觸讓人以為作品還沒完成，還有上衣部分露出的白色衣領和金色項鍊，感覺也只會讓人短暫將目光停留在上面，但從那隻緊握畫筆的手，似乎表現出畫圖者還未放棄自己的意志。而提齊安諾這幅《自畫像》的凌亂筆觸，是不是也直接表明自己雖已衰老，但絕不輕易退出第一線的態度呢？

事實上，提齊安諾在畫這幅作品時，似乎已經開始感受到自己身體狀況的衰退了。拜訪他的某人所寫下的信中，有以下這段文字。「提齊安諾的眼睛幾乎看不見了，新的作品全都是他那德國籍的徒弟完成的。」還有，在這時期前來會面的西班牙大使，也提到提齊安諾出現了手抖的現象。晚年的作品究竟還有多少是提齊安諾本人完成的，這點不得而知。不管實際的情況如何，最起碼在這幅《自畫像》中，確實呈現出了「雖然年老但依然努力工作的畫家」這種印象。實際的工作要進行，而塑造偉大畫家的「形象」，也和創作同樣重要。

在提齊安諾豎立「雖然年老但依然努力工作的畫家」這種形象之後，在威尼斯也陸續開始出現精力充沛的老畫家。在此之前，畫家一旦年老體衰就得引退這件事，仍被認為是世間的普遍常識，想到這裡，這可真是一大轉變呢。看到提齊安諾成功營造出新形象後，想必後續就會有其他畫家接連群起仿效吧。

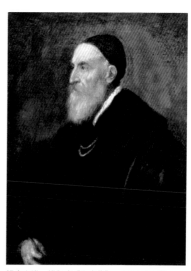

提齊安諾・維伽略《自畫像》 1567 年左右

3

有利的舞台是靠自己來打造的

丁托列托×委羅內塞的事例

不論是在過去還是現今，藝術之都有大量優秀的藝術家聚集在此地。但是，如果競爭對手越來越多的話，光是要拿到一件工作都得煞費苦心。況且，一碰到能帶來名聲的大案子，參與的對手們就更是強敵環伺。面對這種超艱難的關卡，卻以破天荒的手段予以突破的，就是丁托列托。

一五六四年

威尼斯

聖洛可大會堂

落成！

非常

氣派！！

SCUOLA di S.ROCCO

背後的同信會是由同職業或地方人士集結，舉辦慈善事業與慶典的組織。

就像城鎮居民大會嘛

……嗯，類似那樣。

作為居民大會的集會場所，算是很豪氣派呢～

因為不能輸給威尼斯其他的「城鎮居民大會」嘛。

講究的可不是只有外觀，內部裝飾更不用說，也是要委託威尼斯第一的畫家來負責的！！

這個「威尼斯第一畫家」的寶座，無論如何也要落入我了托列托之手……

那麼，該怎麼做才好呢……

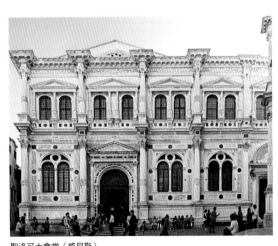

在威尼斯也舉辦了競作比稿

說到在文藝復興時期支持威尼斯在地藝術發展的人，除了王侯貴族之外，各位絕對不能忘記的，就是大大小小、各式各樣的「城鎮居民自治會」了。類似這樣的城鎮居民自治會就被稱為「同信會」（scuola），由相同職業的業者或相同出生地的人集結組成，他們會對病苦人士進行施捨、舉辦守護聖人慶典，並且以宗教團體的形式推行著類似社交俱樂部的活動。在現今的威尼斯，因為同信會的活動需求而催生出的建築或美術品，至今都還有大量的作品留存下來。

聖洛可大同信會，也是成為藝術創作贊助者的同信會之一。

用來當作該組織集會所運用的聖洛可大會堂，也一直保存到今天，其內部大量裝飾有威尼斯代表性畫家的其中一位──雅科波・丁托列托的創作。其豐富程度就好比是「丁托列托美術館」一般。但事實上，在他經手大會堂的內部裝飾之前，可是經歷了一場大紛爭呢。

聖洛可大會堂的建築物內部是在 1560 年左右完成。建物自不用說，當然是相當恢弘氣派，但因為對其他同信會的競爭意識，因此決議其內部也得由威尼斯第一的畫家來裝飾得金碧輝煌才行。因為這個緣故，1564 年 5 月 31 日，他們邀請了自認有兩把刷子的畫家們，進行一場接案的競作比稿。

只不過，這場比試在 1 個月後的 6 月 29 日就宣告終止了。

聖洛可大會堂（威尼斯）

在那之後，被委託進行內部裝飾創作的，就是我們前面提到的雅科波·丁托列托。究竟他是如何奪下這個案子的呢？就讓我們來詳細檢視一下吧。

丁托列托其實毫無勝算

被邀請參加競作比稿的，包含本次主角丁托列托在內，共有4名。不論是哪一位，都是留名傳世至今的知名藝術家，但在與會者之中最能堪稱丁托列托對手的，不管怎麼說，就只有保羅·委羅內塞了。丁托列托和委羅內塞這兩個人，都是被列為扛起提齊安諾之後世代的代表性畫家，但他們的繪畫風格其實有所差異。

丁托列托可說是提齊安諾的徒弟。如果要用一句話簡單表現他的風格，就是「快速、高明、便宜」。如果近距離觀察丁托列托的作品，就可以發現他是以相當粗曠的筆法去描繪的。

雖然鮮豔的用色和富有活力的構圖也獲得好評，但其描繪速度之快正好更符合許多委託人的期盼，就像現今能夠嚴守截止日的創作者會很受重視那樣。主要在公共事業的案子方面大大活躍。此外，丁托列托對於宗教設施委託的繪畫，都會以較低廉

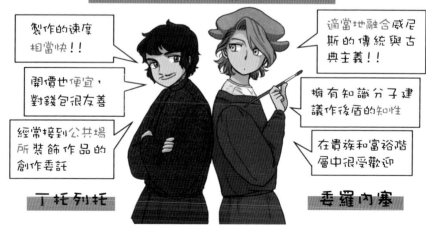

雖然很類似，其實大不相同！

丁托列托
- 製作的速度相當快！！
- 開價也便宜，對錢包很友善
- 經常接到公共場所裝飾作品的創作委託

委羅內塞
- 適當地融合威尼斯的傳統與古典主義！！
- 擁有知識分子建議作後盾的知性
- 在貴族和富裕階層中很受歡迎

的價格接案。能夠開出如此低於行情的價格，也是因為他能夠以效率極佳的高速來完成作品的關係吧。

相對來說，委羅內塞的強項在於「知識」。在維持威尼斯風格的鮮豔色彩的同時，還能在其中添加羅馬流行的古典主義元素，委羅內塞的作品也因此在喜愛洗練風格的貴族階層廣受好評。能讓崇尚高貴繪畫的貴族階層買帳的理由還有一個，就是委羅內塞有知識分子從旁給予建議及協助。例如威尼斯貴族、同時也是高階聖職者的達尼埃萊・巴爾巴羅就作為他的後盾，給予了該如何描繪作品等等意見。

像這樣把兩人各自的強項列出來比較看看，不難了解到丁托列托的武器在這種競作比稿的場合很難成為吸引評審的賣點。畢竟在競作時大多是提出自己構想的素描或草圖線稿，作畫速度這個特長在初稿階段實在是無法展現……

而且，對丁托列托而言最讓他苦惱的，就是在聖洛可大同信會的高層中，不能理解他的畫風的人並非少數。其實在被邀請參與競作的4人之中，除了丁托列托以外的3位，畫風都屬於在羅馬或佛羅倫斯蔚為主流的古典主義風格。以古希臘・羅馬時代為範本，追求理想的人體和具有安定感的構圖是其特徵所在。

他們都擁有許多被羅馬貴族下單訂購的實績。同信會之所以會選擇他們這類畫家，大概從一開始就十之八九想採用古典主義的畫風，或許想藉此和羅馬及佛羅倫斯分庭抗禮吧。也就是說，丁托列托應該打從一開始就不在獲勝的熱門人選之中了。

理解到情勢狀況對自己不利的丁托列托，因此籌畫了一個計策。

打不贏的仗就來搞破壞

先說結論，丁托列托所做出的根本就是「違反規則」的行為。就像前面提到的，這次的競作要請大家繳出天井畫的素描。然而，丁托列托並沒有畫出素描，而是以超快的神速完成了要配置在天井中央部分的橢圓形圖畫《天堂接納聖洛可》，而且還未經允許，就直接把完成的作品裝設在天井上預定配置圖畫的位置。當還不清楚狀況的同信會成員進到大會堂之後，肯定會因此嚇一大跳吧，因為才剛剛宣布委託案的繪畫竟然已經有人完成，還直接裝上去了。

像這樣的強硬手段，理所當然招來了營運方跟其他參與者的不滿。根據傳記作家瓦薩里所述，面對旁人「我們要各位繳交的是設計素描稿，而不是直接對你委託作品製作」的抱怨，丁托列托則是用下面這段話來回應。

「這就是我設計打稿的方法喔，其他的作法我是不懂啦。如果你們不想支付這幅作品的酬勞的話，那就當作敬獻給大會堂的贈禮好了。」

面對這樣的回覆，沒想到營運方竟然就在 6 月 22 日這天就接受了丁托列托的「贈禮」。同信會是屬於基督信仰的團體，對於捐贈這種行為基本上是不會拒絕的。因此在一個禮拜後的 27 日就宣告競作比稿終止。而且還正式委託丁托列托進行大會堂內整體裝飾工程的進行。這是丁托列托的完全勝利啊！對同信會這方來說，與其讓賭上威信的大會堂長期處於施工中的狀態，還不如借助丁托列托的能力盡早加上豪華的裝飾，才是上上之策，因此才作出這樣的判斷吧。而且大會堂壯麗的身影，也能盡快讓其他同信會競爭對手見識見識呢。

確實，丁托列托的強項「速度」並不能在競作比稿的階段成為吸引目光的賣點。但是，他可以在其他

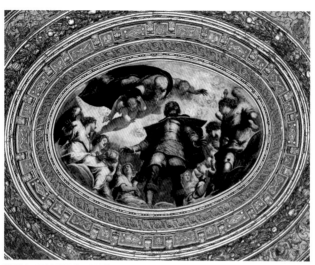

雅科波・丁托列托《天堂接納聖洛可》　1564 年
聖洛可大會堂・Albergo 之廳

聖洛可大會堂
內部裝飾競作比稿的概要

1560 年左右	聖洛可大會堂落成！
1564 年 5 月 22 日	決定發包委託內部「Albergo 之廳」的天井畫製作工程。
1564 年 5 月 31 日	以「Albergo 之廳」天井裝飾案為課題，舉辦競作比稿！一個月後提出設計案。
1564 年 6 月 ?? 日	丁托列托完成《天堂接納聖洛可》，並裝設在天井上。
1564 年 6 月 ?? 日	同信會內部掀起是否採用丁托列托作品的熱議。
1564 年 6 月 22 日	決定採用丁托列托的作品。
1564 年 6 月 27 日	天井裝飾案競作比稿一案終止。
1564 年夏天	委託丁托列托進行「Albergo 之廳」的天井整體裝飾。

參加者還在畫素描的階段就完成作品，而且還直接裝設上去了，這也導致競作一事失去了意義，靠著自己將局勢大大扳回一城。這是一個如果場面情勢對自己不利，就算做得超過一點，也要將局面扭轉成自己的舞台、凸顯出自身優勢的作戰計畫。像這樣讓競爭強制告終，與其說是丁托列托從這場比試中勝出，還不如說是比他人先下手為強，讓這場競作變得無效還更貼切。

打造有利的舞台

　　如同前述，這個章節也和第 1 章節一樣是屬於獲得委託的故事，但比起堂堂正正地取勝，這裡卻是介紹了先搞亂競作過程，再巧取豪奪的攻擊性手段。

　　如果是處在自己的強項無法施展的場域，就靠自己將之改變成可能發揮的環境，丁托列托用較低廉的付出實踐了這個主動出擊的機會。而他的作品也在威尼斯收服了觀賞者們的心。

　　丁托列托的那份「贈禮」，現在也依然能在聖洛可大會堂裡面一飽眼福，如果各位有機會去到威尼斯一趟，請務必要造訪欣賞喔。

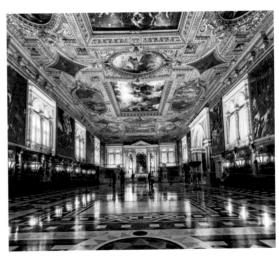

聖洛可大會堂大廳　1575-81 年
從天井畫到壁畫，全都是由丁托列托繪製完成。

4

太過自我
乃是失敗的根源
烏切洛的事例

一談到藝術家,大多人都對他們抱持著具有獨創性、拘泥講究又不
易妥協、喜愛孤獨等印象。但是在文藝復興時期,在這樣的性格開
始與藝術家搭上關係的同時,另一方面也是在提出一個警惕藝
術家失格。這次我們就要為大家介紹因為太過拘泥固執而引發大失
態局面的烏切洛來當例子。

繪畫並不是一定得裝進畫框再裝飾在房間的牆壁上，舉例來說，教會的外牆也會用壁畫來裝飾。

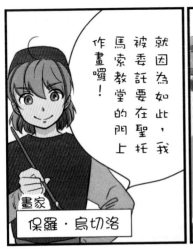

畫家

保羅・烏切洛

就因為如此，我被委託要在聖托馬索教堂的門上作畫囉！

但這裡往來的人潮實在很多呢……

沒錯，室外作業就會有要在意他人眼光的缺點呢。

市場～っ！！

沒有啦，因為不想讓人看到作畫過程，我想用這個板子來遮……

明明有朝一日就會公開的？？

喔，保羅啊，你拿著板子要做什麼？

雕刻家

多那太羅

36

受到嚴厲批評的烏切洛

根據傳記作家瓦薩里的紀錄，15世紀的佛羅倫斯畫家保羅・烏切洛，是屬於相當拘泥固執，對於自己熱衷的事物就會埋首其中、不問世事的類型。瓦薩里也留下了能充分表現出烏切洛這種性格的小故事。

某一天，烏切洛被委託要在佛羅倫斯的聖托馬索教堂的大門上畫一幅以《聖托馬斯的懷疑》為主題的壁畫。既然是要畫在大門上，表示畫家就得在戶外進行作業，因此平常的作畫過程都會被路過的行人看光光。覺得這樣很討厭的烏切洛，於是就用板子把作業場所的周圍全都圍起來，這樣從外面就看不到進行中的畫作了。他的雕刻家友人多那太羅知道這件事以後，就問了烏切洛「你在裡面到底都畫了些什麼啊？」但烏切洛只是用「完成之後你就知道了啦。肯定會讓人滿意的。」這樣的言詞來推托。

經過一段時間後，有一天上街購物的多那太羅又從聖托馬索教堂附近經過，結果看到烏切洛正在拆那些板子，完成後的畫作就要揭曉了。而這時烏切洛也問他「覺得如何呢？」但被詢問感想的多那太羅竟然回答「嗯……雖然你現在拆掉板子了啦，但還是把它們蓋回去好了」也就是說，因為成品品質不佳，多那太羅給出了「還是把完成品遮住」的負評。

在瓦薩里的記述中，略為誇飾性地描述烏切洛因此灰心喪志，失

魂落魄地把自己關在家裡，因此無法工作賺錢，最後在貧困中鬱鬱而終。事實上這件事並非和畫家的不幸有那麼直接的關聯，但這則小故事也告訴了我們文藝復興畫家應該要留心的那些事情。

烏切洛為了遠離人群閉關創作，卻沒有注意到自己最後畫出來的作品，會是讓多那太羅給出低評價的品質。

太過拘泥固執是不行的

在文藝復興時期，藝術創作並非是由一個人埋頭苦幹、從頭做到底的。倒不如說，在踏入完工階段之前，要仔細傾聽委託人的需求、好好學習當時的流行並擷取進作品、畫出素描讓委託人可以理解，要進入到這個層面，才能夠說是可以著手進行最後步驟的作品收尾階段。

就像第1章節所描述的那樣，文藝復興時期的美術，比起現代的「ＡＲＴ」概念，或許反而還更接近「廣告」或「設計」之類的工作呢。特別是烏切洛接的這個案子是要畫在教堂的大門上，配置在公共場所的印象就更加強烈了。

關於烏切洛這個人，還留下很多像是「太過拘泥固執」、「想法相當偏執」等傳聞軼事。舉個例子，據說他是一個沉浸於透視法技巧的人，就算不眠不休也要埋首研究。事實上只要觀察烏切洛的作品，就能發現其中很多都是屬於依循一點透視法創作出的產物。此外還有這樣的故事，在他接下壁畫的委託而長期

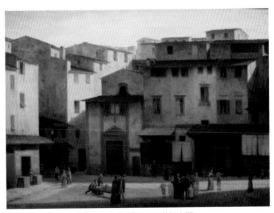

法比歐・波爾波托尼《梅卡多廣場》　19世紀中期
從正面望去的聖托馬索教堂。之後為了建造共和國廣場，在1880年代到90年代連同周邊一帶一起被拆除了。

待在山丘上的修道院時，因為修道院提供的膳食幾乎都是起司，因此讓他偏執地認為「再這樣下去我都要變成起司了」，所以壁畫還沒完成，他就落跑了。

差一點點就要落得變成起司的下場，這樣的畫家就算找遍全世界，大概也只有烏切洛一個而已……因為是傳聞軼事之類的故事，說真的其真實性到底有多少，還真讓人搞不清楚。但是像這樣的故事的在被當作笑話趣談流傳下來的同時，事實上也是作為一個事例，在告誡諸位藝術家們請一定要避免「頑固」這件事。在瓦薩里筆下紀錄中的烏切洛，就是一個象徵有著「強烈的拘泥固執」的負面教材。

但米開朗基羅的固執就是 OK 的!?

這樣說來，文藝復興時期的優秀藝術家，都是虛心廣納周遭大眾的意見，並擷取出元素再融入自己的作品創作嗎？好像也並不是這樣的呢。

舉例來說，在生前就已經建立名望的米開朗基羅，就是個出名的頑固份子。在他經手梵蒂岡的西斯汀禮拜堂的裝飾工程時，就曾經把所有的助手都趕跑。當羅馬教宗向他詢問「什麼時候會完成呢？」他竟然還說出「我可以做完的時候」這種隨興與馬虎的強硬應對。還有同時代的畫家拉斐爾悄悄地潛入西斯汀禮拜堂，想偷看米開朗基羅的工作情況時，他也對此大發脾氣。這和烏切洛用板子把自己的工作場所都圍起來，究竟有什麼不同之處呢？

實際上，米開朗基羅在西斯汀禮拜堂所創作的壁畫，在創作途中階段進行公開的時候還曾引發「軒然大波」。因為他將耶穌基督與聖人們以裸體的樣貌呈現，因此受到廣大的批判。只不過，米開朗基羅比起烏切洛還更高明的一點，就是即使被人批判，他還是堅定不移、貫徹自己的道路。米開朗基羅並沒有因此

修改描繪成裸體的聖人們，就這樣完成了作品。

在現實中，雖然有人覺得藝術家應該要避免過於固執，但另一方面，也有人認為熱衷於冥想、深化自己思考的人才像是個藝術家。在此之前的藝術創作，人們都將其視為不需要投入知性的手工藝作業，而之後世人對藝術的看法，也轉變成必須融合知性思考的高雅事業，文藝復興就是這樣的時代。作為知性行為之一的藝術創作，也和將 One and Only 這種獨創性表現妥善發揮的近代藝術觀有所關聯。在這個階段，所謂的「避免過於拘泥固執」這種事，可以說是前近代藝術觀的遺跡了吧。

稱頌米開朗基羅「宛如神一般」的瓦薩里，對於他的強烈固執又是用什麼樣的說明來下註解的呢？其實米開朗基羅確實是非常優秀的藝術家，但年輕的藝術家們都認為不該去仿效他的方法。因為就算以宛如藝術界神明般的米開朗基羅為目標，也無法達到像他那樣的境界。既然如此，那還是廣納其他人的意見，不要犯下跟固執的米開朗基羅同樣的錯誤，創作出讓大眾都能接受的作品，這種方式還是比較好的吧。

米開朗基羅・博納羅蒂《最後的審判》
1536-41年 濕壁畫 西斯汀禮拜堂
米開朗基羅離世後，由他的畫家友人在畫中人物的重點部位添加了遮掩的布料。

在500年後被認可的「固執」

當然，順從自己的感性，堅持己見創作出來的作品，真要說起來其實也並非完全不行。只是烏切洛和米開朗基羅之所以會被批判，或許在於兩人應該要更顧及公共場合的觀感吧。如果他們的作品單純是在追求個人的表現倒也還好，但若是在那種固執之下做出來的成品，卻又像是現代廣告那樣、為了受人歡迎而刻意迎合做出來的產物，就可能成為他們的敗筆了。

烏切洛的作品在很久很久以後，進入20世紀就引發了廣大熱潮。其創作獲得了從義大利文藝復興初期發掘出獨特趣味的那些達達主義者們的喜愛。這是經過500年後的再次評價。

過去那被友人嚴厲批評的烏切洛式「拘泥固執」，現在似乎也有些被平反了吧。

玻璃心的系譜

　　只是被多那太羅嘴上批評一下就落入窮困潦倒的地步，這也讓人覺得烏切洛的精神面非常脆弱，根本就是個有著「玻璃心」的藝術家。但是依據傳記所述，因為麻煩波折而苦惱，最後走到死胡同困境的藝術家，似乎不只他一個喔。

　　舉個例子，拉斐爾的一位朋友，也就是 16 世紀的畫家弗朗切斯科‧弗朗西亞。有一天他接到一幅拉斐爾創作的版畫《聖則濟利亞》，被囑託若是有損傷或畫錯的部分，就請修正之後再送回給委託人。但是當他打開這幅畫的時候，不僅毫無損傷，根本就是件完美的作品。據說弗朗西亞因為自己一開始還抱著「如果有錯誤就來修改吧」的傲慢想法感到羞愧，在悲嘆與苦惱之中鬱鬱而終。

　　此外，在時代往後一點的 17 世紀，還有個抗壓性低到能嚇壞眾人的藝術家，他就是佛羅倫斯的畫家卡羅‧多爾斯。多爾斯留下了許多的作品，但屬於那種實際製作時要花費許多時間的類型，據說他光是畫一條腿就要耗上好幾個禮拜。某一天，多爾斯有個機會來自拿坡里的畫家盧卡‧焦爾達諾看看自己的作品。但是焦爾達諾觀摩了多爾斯那種仔細的創作方式後，就開了個玩笑「作品真的相當棒，但是你畫得這麼慢，在收到報酬之前就會餓死了喔！」被以作畫快速聞名的焦爾達諾這麼一說，或許多少震撼了多爾斯，他自此患上心病，之後也沒有康復，就這麼逝世了。

　　這些故事都是傳聞逸事的性質，到底有多少真實性也不得而知。但是會煩惱到鬱鬱而終的「玻璃心系譜」，似乎從烏切洛開始就被代代傳承下來了呢。

5

從侵害著作權
衍生的事件行銷
雷夢迪×杜勒的事例

在「著作權」這種概念尚不存在的文藝復興時期,優秀的作品會被
眾人積極地模仿並傳播出去。但就算是在這樣的時代,雷夢迪模仿
杜勒作品的手法,還是惹怒了杜勒本人。這裡要介紹的,就是扭轉
麻煩、一舉獲得大成功,也就是所謂「事件行銷」先驅的案例。

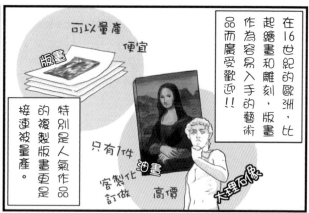

在16世紀的歐洲，比起繪畫和雕刻，版畫作為容易入手的藝術品而廣受歡迎!!

可以量產

便宜

版畫

只有1件

油畫

高價

客製化訂做

大理石像

在這個時候發生了一件事。

這是什麼啊!!!

特別是人氣作品的複製版畫更是接連被量產。

也就是「剽竊事件」!!!

這、這根本是全抄了嘛⋯

德國的畫家
杜勒

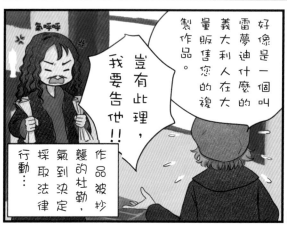

好像是一個叫雷夢迪什麼的義大利人在大量販售您的複製作品。

豈有此理，我要告他!!

氣呼呼

作品被抄襲的杜勒，氣到決定採取法律行動⋯

咦？你說杜勒要對我提起控訴嗎？

義大利的畫家
雷夢迪

太好了，這樣就對了！

真棒

面對審判也無動於衷，雷夢迪到底在盤算什麼⁉

史上最初的「著作權審判」

印刷術的發明，可說是文藝復興時期最重大的革新之一。因為這項技術的關係，使得人們得以藉由書籍來傳遞情報資訊。但是靠著印刷能複製的並不是只有文字而已。所以文藝復興時期，也是版畫爆發性地被大量創作產出的時期。

德國畫家阿爾布雷希特・杜勒，是一位不論在木版畫還是銅版畫領域，皆能創作出高品質作品的版畫名家。在技法上，銅版畫能夠描繪出更細緻的線條，而杜勒能夠將同樣纖細的圖畫在木版畫上呈現。作品是木版畫，而且還可以表現出銅版畫水準的細膩表現，這也讓杜勒的作品大為出名，成為市場上炙手可熱的藝術品。

而這裡要請各位關注的，就是義大利的銅版畫名家──馬爾坎托尼奧・雷夢迪。他在創作銅版畫時臨摹杜勒的木版畫《聖母瑪利亞傳》系列作品，再行出售。因為模仿得實在太維妙維肖，因此狂熱的收集者們也誤以為真的是出自杜勒之手，因而花費大筆金額買下。

自己作品的仿作在義大利流通一事也傳到了杜勒耳裡，因此他趕往威尼斯，對雷夢迪提出控告。據說這就是美術史上第一件「著作權審判」事件。

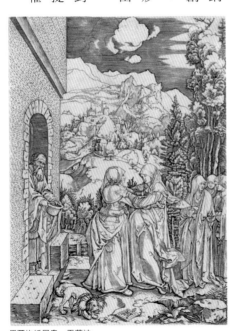

馬爾坎托尼奧・雷夢迪
《聖母訪親》（模仿杜勒的創作）
1505-15 年左右　版畫

但是當時的人們根本不存在「著作權」這種觀念。倒不如說正是因為你的作品很優秀，所以被模仿流傳也是理所當然的事情。在現代人的觀點來說會認為是「抄襲剽竊」之類的行為，在16世紀的歐洲根本不是問題。出色的作品，甚至會被推廣成為大家臨摹的範本。

如果當時的社會風氣就是如此的話，讓杜勒震怒到走上控訴一途的原因，究竟是什麼呢？其實，雷夢迪觸犯了一個相當嚴重的禁忌。

關鍵就在於簽名的有無

想要了解雷夢迪觸犯了什麼禁忌，首先我們就來看看同時代的其他版畫家所製作的仿作吧。這裡要舉的例子，就是伊斯拉赫爾‧凡‧麥肯納姆，他是藉由模仿其他版畫家的優秀作品而獲得名聲的人物。雖然作品多產，不過原創作品卻相當的少，以現代觀點而言，作為一個藝術家，他根本就是完全失格的，但是在那個年代還是以版畫名人的身分聲名遠播。

當時還沒有出現圖畫明信片或海報等印刷品，如果想要的畫作或版畫太過昂貴的話，一般來說，大家就會選擇用便宜的價格去購買出自麥肯納姆這類版畫家之手的仿作。就像我們現在也會買一些名畫的複製品來掛在房間裡裝飾一樣，因為這是一個能輕鬆入手巨匠作品的管道，因此受到大家的重視。

如果觀察麥肯納姆製作的杜勒作品仿作，就能發現麥肯納姆省略了出現在杜勒作品下半部的落款，並在相同的位置刻上自己的簽名。這並非是模仿杜勒作品時才會出現的情況，麥肯納姆在臨摹其他作家的創作時，都會消去原創者的簽名、替換成自己的簽名。也就是說，這個作品的刻板者是誰，光看簽名就一目了然了。

另一方面，雷夢迪卻把杜勒以名字縮寫的 A 和 D 兩個字母組成的花押字簽名，原原本本地照抄不誤。

這樣一來，讓人看起來就會認為這是出自杜勒之手的作品對吧。在自己不知道的地方，被模仿抄襲的作品竟然就像是真品那樣被大舉販售！杜勒會因此氣到跨越國境跑到威尼斯去控訴，也是可以理解的事呢。

變成話題後，知名度就會提升

到底雷夢迪是不是不清楚「不能連原作品的簽名都模仿」這條業界規則，才製作出這樣的作品呢？事實並非如此，雷夢迪可是個厲害的角色。其實他就是在明知道自己已經觸犯禁忌的情況下才會這麼做，但會促使他這樣行動，其中也是有理由的。

要理解這個部分的提示，就藏在雷夢迪仿製的杜勒版畫連作《聖母瑪利亞傳》中的一幅《聖母的讚美》之中。

仔細看看雷夢迪複製的作品，確實連杜勒的簽名都直接呈現在畫面之中，但是配置在畫面中央的大燭台上也同時刻有 MAF 這些文字。這就是 Marcus Antonius Fecit 的首

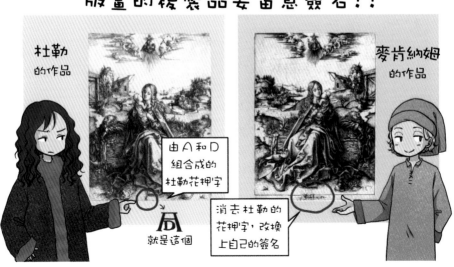

版畫的複製品要留意簽名!!

杜勒
的作品

麥肯納姆
的作品

由 A 和 D
組合成的
杜勒花押字

就是這個

消去杜勒的
花押字，改換
上自己的簽名

文字，在拉丁文中就是「馬爾坎托尼奧（雷夢迪）製作」的意思。也就是說，雷夢迪並沒有要隱瞞這是出自自己之手仿作的意思。

因此，從杜勒的角度來看，要鎖定這個連自己的簽名都敢剽竊的無禮之徒並不困難。倒不如說，這是雷夢迪自己大方地公開傳達「觸犯禁忌的就是我，雷夢迪。要抓我請自便」的訊息。所以被提起控訴的雷夢迪，或許正在心中想著「耶！成功了！」並且暗自竊笑也說不定呢。

事實上，因為「優秀到足以讓那位名人杜勒提告的版畫家」這個身分，雷夢迪的名氣又更加高騰了。儘管事件的癥結點是在於連簽名都模仿這件事，但雷夢迪所製作的仿作，可是連杜勒本人都無法置之不理的高品質，這也是事實，因此對於雷夢迪而言，就是個經由鑽漏洞來炒熱話題的滿意結果吧。雷夢迪嘗試了引起騷動之後、讓目光因此聚焦在自己身上的「事件行銷」，而且還一舉獲得成功。

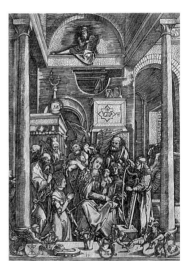

馬爾坎托尼奧・雷夢迪
《聖母的讚美》（模仿杜勒的創作）
1506 年左右　版畫
畫面下方除了保留杜勒的花押字簽名之外，在燭台上也有雷夢迪的簽名。

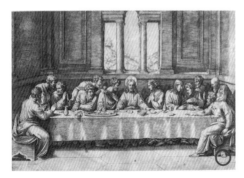

馬爾坎托尼奧・雷夢迪
《最後的晚餐》（模仿杜勒的創作）
1516 年　版畫
審判之後的雷夢迪作品，開始會接連在畫面中發現空白的板子。在這幅作品中，右下方就畫了一塊小板子。

其實不模仿簽名也可以

根據留存下來的紀錄，那場審判的判決裁定，今後雷夢迪不可以再把杜勒的簽名放進自己的作品中。但是判決讕後，雷夢迪還是繼續在市面上推出杜勒的仿作。不過當然就像判決裁定的規範那樣，他也沒有再把杜勒的簽名刻進作品畫面中了。

只不過，雷夢迪這個人的厲害程度真是超乎常人想像。他開始在自己作品的畫面某處描繪小板子的圖樣，原本上面應該要留下簽名，但他竟使出了「只畫板子但不簽名」的挑釁手段。

這塊沒有簽名的空白板子，宛如成了被杜勒提告的雷夢迪自身的註冊商標。

這個作為簡直就像是在宣稱「讓杜勒提起控訴、被下令禁止模仿簽名的，就是在下我」對吧。

「工坊作品」的實態

　　文藝復興時期，在奉知名的藝術家為師父的大型工坊之中，運用徒弟或助手來有效率地製作產品似乎是常態的現象。舉例來說，據說提齊安諾就會把徒弟畫出來的作品略為加筆或進行最後收尾，之後當作提齊安諾自己的作品來販售。

　　同樣的情況在進入 17 世紀後也依然在發生。據說教宗保祿五世在委託波隆那的畫家圭多·雷尼負責禮拜堂的裝飾工程時，特別囑咐圖畫要由雷尼本人來親手繪製。但是，有一天當教宗親自前往禮拜堂確認工作進度時，竟然發現「現在在畫人物部分的人不是雷尼的徒弟嗎？」然而，據說雷尼對此說出了「由身為師父的我監督整個過程，並且由我進行最後的收尾，有必要的話還會修改，這跟我自己親手創作是一樣的。」這樣的回覆。

　　只不過，身為委託人當然不能接受畫家這樣的辯駁。在文藝復興時期的委託契約書上，為了避免誤解細節條件，會非常具體地寫下注意事項，從這裡也能看出那些委託人非常希望由師父來創作的意圖呢。在一份給 15 世紀畫家貝諾佐·戈佐利的祭壇畫委託契約書中就載明「畫家必須要親手描繪人物和裝飾等所有部分，就連祭壇飾台（predella）的部分也不能假他人之手」；同樣是給 15 世紀的畫家皮耶羅·德拉·弗朗切斯卡的多翼式祭壇畫委託契約書中也明記「除了前述的畫家（＝皮耶羅）之外的畫家絕對不能碰觸畫筆」這樣的條件。但是，關於皮耶羅創作的多翼式祭壇畫，經過後世的研究，卻赫然發現有助手參與其中！

　　在文藝復興美術相關的展覽會中，時常會看到標示有「○○工坊作品」說明文字的創作，在這些作品的背後，或許就隱藏著像前述例子中的那些故事呢。

6

萬能型人才的
自我推薦

李奧納多・達文西的事例

提起「萬能的天才」的代名詞，自然就是李奧納多・達文西了。他
不僅是一位畫家，關於自然科學的研究與發明也成果豐碩，是個擁
有各式各樣領域知識的人。而如此了不起的達文西，他在當年求職
活動時繳交的履歷表草稿現今都還保存著。究竟達文西是如何向大
家推銷自己的呢？

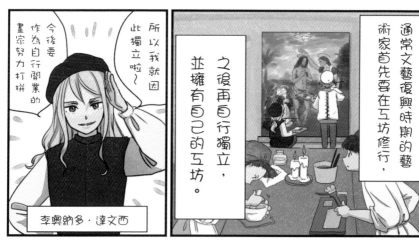

通常文藝復興時期的藝術家首先要在工坊修行，之後再自行獨立，並擁有自己的工坊。

所以，我就因此獨立啦～

今後要作為自行開業的畫家努力打拼

李奧納多·達文西

案件1

你啊～先前訂單的底稿還沒交吧？傷腦筋喔～

對不起真抱歉

案件2

不管等多久你都交不出作品，我要改委託其他人囉！

不好意思…那麼下次要有機會的話…

案件3

哦～這次工坊的成員都被叫去進行梵諦岡的案子了～

怎麼沒有人找我…

…轉換跑道吧…

決定轉職的達文西，他的履歷表內容是？

感覺上這個工作…

不太適合我吧!?

心念一轉，前往米蘭

不必多說各位也知道，代表文藝復興時期的畫家李奧納多‧達文西，是在佛羅倫斯近郊的芬奇村出生，年輕時曾在佛羅倫斯進行畫家的修業過程。但是在他滿30歲的1482那年，突然心念一轉，決定從佛羅倫斯前往米蘭。雖然現今不論是佛羅倫斯還是米蘭，都是屬於義大利這個國家的都市之一，但當時它們各自都是國家的體制，因此達文西的舉動就宛如前往國外一樣。

為何他會突然決定要去米蘭呢？這個理由目前還沒有定論。但是，在那之前的達文西缺乏讓自己滿意的成果這一點，或許就是其中一個原因。接下的訂單無法好好收尾、私領域層面又有男色的問題存在，但最關鍵的因素，是達文西的名字。明明離開了師父的工坊，成為自由接案的畫家，但是在佛羅倫斯卻不得志。所以會有「既然如此，就到外國重起爐灶吧！」的行動，其實也並不讓人感到意外吧。

和由市民執掌政務的佛羅倫斯共和國不同，米蘭公

53

國是以君主為國家首腦的專制君主體制。達文西因此寫了一封信，要送給統治米蘭的盧多維科·斯福爾扎。

因為這封信應該是真的送達了，因此我們現在能看到的，則是留在達文西身邊的草稿。即便如此，我們還是能從中得知達文西究竟寫了什麼樣的內容。信件中，在達文西以流暢華美的詞藻稱頌盧多維科之後，他將自己能做到、能製作的事物，用條列的方式製作成清單。以下就簡要介紹清單的內容。

① 我知道如何打造出非常輕巧又堅固的橋梁的方法。

② 也了解適合戰鬥的各種裝置製造方法。

③ 對破壞一切要塞或城寨的方法當然也很清楚。

④ 我製造的大砲方便搬運，還能用它的煙霧讓敵方陷入莫大的傷害與混亂。

⑤ 我還曉得怎麼在沒有發出聲音的情況下，將地下隧道或秘密通道挖向想去的地點。

⑥ 我想提案生產能抵抗任何攻擊的裝甲車。

⑦ 因應必要性，還想製作大砲、追擊砲、輕型砲等武器。

⑧ 不適合進行砲擊的場所，我構思了石弓、投石機、鐵菱等武器。

⑨ 我更可以為了海戰需求，建造出能抵抗砲彈、火藥、煙霧等激烈攻擊的船舶。

送給盧多維科·斯福爾扎的毛遂自薦信。

54

到這裡為止竟然全都是驚人的軍事技術。好像對戰爭以外的東西絲毫不感興趣一樣。但其實後面還有內容沒說完。

⑩ 在和平的時候，我會不分公私、進行建築物的設計。除此之外，還能製作大理石、青銅、黏土等雕刻作品，也能畫畫，幾乎所有可以做的事情我都能完成。像是為令尊打造氣派的騎馬塑像也沒問題。

到了這個階段，終於進展到藝術層面的話題了。但是和軍事的話題相比，這裡就顯得淡薄了一點。究竟達文西為什麼要如此強力推銷自己在軍事領域的技術呢？

就算沒有經驗，也要裝成自己的強項

達文西之所以在藝術的技術之前優先提出軍事層面技術的理由，如果考量到當時米蘭的國家情勢就能夠理解了。

就像我們前面提到的，當時的米蘭是君主制國家，統治這個國家的斯福爾扎家族屬於缺乏古老傳統的新興貴族。事實上，斯福爾扎這個姓氏只能追溯到盧多維科的祖父那一代，而且身為斯福爾扎家族開山祖的這位祖父，原本只是個農夫出身的士兵而已。因此，比起傳統或法令的統治，米蘭其實是用強大的軍事力

李奧納多‧達文西《出自大西洋古抄本的「巨型石弓」》
1480-82 年左右

去支配國家的。

對於將權力基礎建置在軍事之上的盧多維科‧斯福爾扎來說，嶄新的軍事技術應該是他相當渴望的東西。反過來說，對米蘭而言，若是這樣的強大技術流到附近鄰國的話，那可就大事不妙了。達文西就是考量到這一點，才將自己定位成能夠提供多元化的軍事技術，而且還是擁有「一般人還不了解、擁有傑出效果的武器」相關技術的人物，來行銷自己的吧。就像是在求職活動時，事先了解目標企業的需求是很重要的一樣，達文西也看透了雇用者的需求，並將這點策畫成推銷自己的精確要點。

話說回來，從信件的內容來看，會讓外人覺得達文西就是致力於軍事相關的研究，並在這個領域登峰造極。但事實真的是如此嗎？

其實差不多就在這個時間點，達文西把自己在佛羅倫斯製作的各式各樣作品也條列在筆記上。他把帶去米蘭的繪畫和素描等作品也整理成項目列表，其實也就是達文西自己的作品集。收錄在其中的作品，是以聖母像、聖耶柔米像、朋友的肖像、花卉素描等類型的圖畫為中心，而要說到跟技術相關的，就只有航海用具、供水機器、燒窯等三種而已，而且不管是哪一種，與其說是軍事用、還不如說全都是民間用品。也就是說，雖然達文西把自己包裝成一個軍事技術人士，但是他在軍事領域幾乎沒有相關的作品。用一句話點破，就是虛張聲勢。

喬瓦尼‧安布羅焦‧德‧普雷迪斯
《盧多維科‧斯福爾扎肖像》
15世紀後半
以穿著甲冑的軍人儀態來描繪。

無論再怎麼想迎合米蘭的需求，但是敢把至今毫無經驗的領域偽裝成自己的強項，還提報給對方，達文西的這種作為實在是相當大膽呢。因為無論如何都想在米蘭開啟第二人生，我們似乎也能在這個過程中見識到達文西有多麼拼命。

那麼，對於達文西的求職行動，米蘭的盧多維科・斯福爾扎又是什麼反應呢？沒想到，事情的結果將大大出人意料。

雖然是被雇用了沒錯

差不多是在 1482 年 2 月左右，達文西趕上在熱鬧的慶典季節抵達米蘭。當時剛好適逢米蘭的守護聖人聖安波羅修的慶祝日（2 月 23 日）嘉年華舉辦的期間。

在達文西帶來米蘭的作品陣容中，也包含了準備敬奉給盧多維科・斯福爾扎的作品。那就是用銀製成、被稱為 lira da braccio 的一種魯特琴，是和現今的小提琴很接近的樂器。但是，達文西所呈上的並不是一般常見的設計，而是加入馬的頭蓋骨製作而成的，可說是相當奇特且新穎的事物。

根據許多傳記作家流傳下來的紀錄，達文西也是個優秀的音樂家，據說他在現場的演奏讓宮廷音樂家們也大為吃驚。結果，收到特製樂器的盧多維科，想必會叫人趕快演奏看看吧。

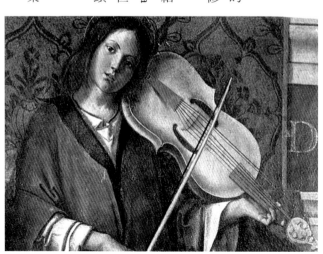

16 世紀製作的 lira da braccio 示意圖。

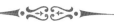

達文西並非以我們所熟悉的畫家、也不是以他毛遂自薦的軍事技術人士被錄用，而是用音樂家、演藝人員的身分入宮任職的。

這樣的話，達文西竭盡心力做足的自我推薦到底又算什麼呢？大家可能會浮現類似這種感覺吧。但一個不知底細的外國人突然登門毛遂自薦，君主會看這封信還是未知數呢。既然是以軍事為重點項目的國家，首先肯定會覺得這個人超可疑的吧。因此達文西應該是打算一開始先用音樂家的身分進入宮廷，等到自己的技藝被認可後，再向盧多維科展現自己在軍事技術領域的才華。

帶著禮物拜訪米蘭宮廷的達文西，就像是到企業來參加面試一樣。接著「彈奏自己帶來的珍奇樂器」這種重視衝擊效果的行為表現，說不定就是他作戰計畫的一環。當然，多少也可能是因為達文西並沒有帶來能證明自己軍事技術能力的實際成品的關係吧……

作為音樂家而成為宮廷一份子的達文西，大概很快就會把前面提到的自我推薦上呈給盧多維科參考。因為在時間點稍微往後的階段，他畫的作品中就出現了很多新式武器和裝甲車的素描。

最初先用初次見面所展現的衝擊性演出來獲得工作，之後再依序攀上自己期望的職位，這就是李奧納多・達文西的求職訣竅。

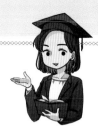

音樂家達文西的文字遊戲

在音樂領域的表現也很優秀的達文西，據說也有涉獵作曲，有時候好像還會利用樂譜來玩文字遊戲。之所以會這麼說，是因為在他留下的大量手稿之中，藏有類似以下所示的訊息。

從圖片中的樂譜由右往左邊讀看看。從右邊數來第二個縱長線是「釣針（＝義大利文的 amo）」。從這裡將音階往左邊讀下去，依序是 amo、Re、Sol、La、Mi、Fa、Re、Mi，再來是文字 rare。連起來讀的話，就會出現「amore sola mi fa remirare」（唯有愛才能讓我記憶）這段文字。後半段也相同，是La、Sol、Mi、Fa、Sol，最後是文字 lecita，也就是「la sol mi fa sollecita」（唯有愛才能讓我燃燒）。浮現出一首相當浪漫的詩。

用音階表現的文字為基底來寫詩，或許也能稱之為達文西風格的「DoReMi 之歌」對吧。

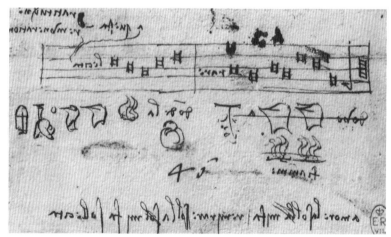

李奧納多‧達文西《溫莎手稿 RL 12697》　1490 年左右
溫莎城堡皇家圖書館藏

7

事前協商
就要評估對手
米開朗基羅《大衛像》的事例

在 16 世紀初期的佛羅倫斯，召開了一場聚集了當時位居頂級層次藝
術家們的會議。這是一場為了決定由米開朗基羅製作的《大衛像》
到底要配置在何處的「專家會議」。在分為兩派觀點的意見之中，
我們可以看到藝術家們為了讓自己的意見被通過而採取的戰略，以
及相關的始末。

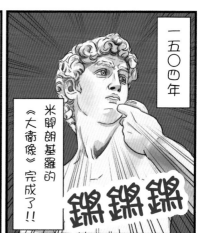

一五〇四年

米開朗基羅的《大衛像》完成了!!

鏘鏘鏘

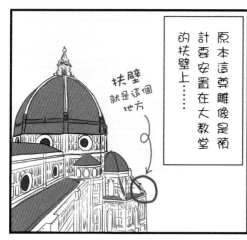

原本這尊雕像是預計要安置在大教堂的扶壁上……

扶壁就是這個地方

大家一起來決定吧!!

不過要放在哪?

確實…

放在更醒目的地方會不會比較好啊?

就這樣,一場決定《大衛像》設置地點的會議就在一月二十五日召開了!!

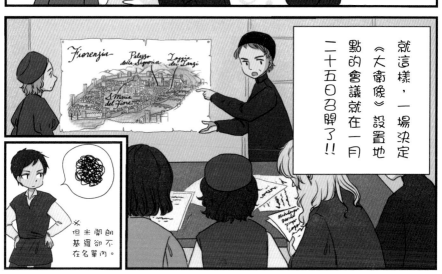

Fiorenzia

※但米開朗基羅卻不在名單內。

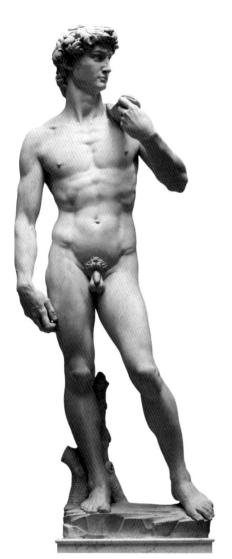

米開朗基羅・博納羅蒂《大衛像》
1501-04 年　大理石
學院美術館（佛羅倫斯）

佛羅倫斯知名藝術家的大集合

米開朗基羅的代表作品《大衛像》，現在被收藏於佛羅倫斯的學院美術館。但是，《大衛像》被移到此收藏，其實是1873年那時的事。那麼，在那之前到底是設置在何處呢？事實上，在完成當時曾發生一場圍繞著雕像設置場所的爭論。

在製作《大衛像》的1501到1504年這段時期，佛羅倫斯正逢充滿活力的共和制時代。在前一個世紀實質支配佛羅倫斯的麥地奇家族於1498年驅逐之後，共和國享受了短暫的和平。而《大衛像》會變成這種共和制政治的象徵也並非不可思議之事。根據舊約聖經所述，據說大衛在少年時期曾以一記投石擊倒非利士人最強的巨人戰士哥利亞，並活用這個契機打敗了這個強悍的對手。這個故事肯定相當

符合脫離麥地奇家族獨裁統治的佛羅倫斯市民胃口吧。

但是，米開朗基羅打造《大衛像》所用的巨大大理石塊，其實是15世紀後期被開採出來、而且還被閒置了20年以上。據說是最初被委託這個雕像訂單的雕刻家，因為對這作品的規模感到力有未逮，最後放棄了製作。

如果照原計畫完成的話，預定是要安置在聖母百花大教堂中被稱為「扶壁」的這個部分。但是扶壁這個地方，從地面幾乎看不到那裡的景象。所以在眾人之間浮現了一個想法，認為這畢竟是一尊古代羅馬風格、而且還是華麗地打倒敵人的大衛巨像，作為佛羅倫斯共和國的象徵性存在，應該要放在更加醒目的場所才對。

就因為這樣，在1504年1月25日，召開了一場聚集了佛羅倫斯知名藝術家、研議要把完成的《大衛像》擺在何處的專家會議。在被邀請的藝術家名單之中，也出現了波堤且利和達文西這種等級的人物。

這場總共聚集了32人的會議，因為有確實留下會議紀錄，因此可以很清楚地知道誰提出了什麼樣的意見。拜此所賜，我們也來看看這場會議是如何進行的吧。

設置在市政廳（現舊宮）前的多那太羅作品《友弟德》的複製品。真品於舊宮內展示。

市政廳所在地的領主廣場情景。照片中有著高聳鐘樓的建築物就是現為市政廳官舍的領主宮（現名為舊宮。Palazzo Vecchio）。右方可以看到由三個寬拱組成的開放式走廊，就是傭兵涼廊（Loggia dei Lanzi）。

是政治面的象徵？還是市民面的象徵？

關於32位與會者的細節，其中有2人是由共和國政府派遣的使者，剩下的則是11位畫家，然後是雕刻家、金工師合計11名，再來是建築師3名，最後是刺繡專家、音樂家、鐘錶師等5名。與會者的意見，主要可分成兩派論點。

政府的使者弗朗切斯科·菲拉里特提出要把雕像放在佛羅倫斯市政廳官舍、也就是領主宮的前方。當時在這個位置還設置有15世紀的雕刻家多那太羅的作品《友弟德》。

友弟德是『友弟德傳』這本舊約聖經次經中登場的人物。她是假裝背叛同伴，趁此機會進入敵陣，並取下敵將赫羅弗尼斯首級的勇敢女性。

「女性殺害男性之類的題材，真是太不吉利了，而且打從《友弟德像》擺在這裡之後就沒有好事發生。」菲拉里特這麼主張。

把《友弟德》設置在這裡的並不是別人，就是麥地奇家族。

說穿了，就是直接展現出「將會讓人聯想起麥地奇家族的雕像從市政廳前面移走，再改設置《大衛像》」的意圖。這種反麥地奇的立場，也得到了數名與會者的支持。

關於《大衛像》的設置地點，也有這樣的意見…

放在涼廊裡，靠牆擺！

放在大教堂的樓梯那邊如何？

讓作者米開朗基羅去決定吧…

放在人們不容易看到的領主宮內！

畫家　李奧納多·達文西
畫家　桑德羅·波提且利
畫家　科西莫·羅塞利
畫家　菲利皮諾·利皮
畫家　皮耶羅·迪·科西莫
音樂家　喬凡尼·切利尼

只不過，建築師朱利亞諾・達・桑迦洛卻對此表示反對。

他提出「把大理石雕像放在什麼保護都沒有的戶外，會很容易受損，不如就放在有屋頂遮掩的涼廊（現在的傭兵涼廊）裡面吧。」這個方案。在涼廊裡面的牆上打造出壁龕，不只能夠保護作品、看起來也相當美觀吧，這就是朱利亞諾的論述。

話雖如此，但這個說法應該就是為了不要讓《大衛像》沾染上過多的政治色彩，才加上的理由罷了。在菲拉里特的提案中，設置在聳立市政廳前方的《大衛像》，很顯然地就會被大眾視為共和國政府的象徵，而政府肯定也是看準了這一點吧。

但是，麥地奇家族被逼退，還只是現在這個時間點的6年前而已。而這時的佛羅倫斯市內仍有許多親麥地奇家的派系，就算是被逐出門好了，麥地奇家族或許也可能因為意想不到的契機而再次回到佛羅倫斯，這種可能性是相當大的。

而且，如果把《大衛像》放在市政廳前面的話，他那注視敵人的銳利視線，就會朝著南方。而位於南方的，就是麥地奇家族逃往的羅馬。如此一來，可能會顯得太過敵視麥地奇家族，讓和平的共和國體制流露出攻擊性的敵意。因此朱利亞諾認為，若是變成這樣就不好了，所以才想讓《大衛像》稍微離

領主廣場概略圖

朱利亞諾的提案
・附有能遮風避雨的屋頂
・窄拱能夠有效襯托古典風的雕刻

領主宮（市政廳）

傭兵涼廊

菲拉里特的提案
・撤走放在這邊的《友弟德》
・改放共和國政府的象徵

市政廳遠一點，從政治脈絡中分離，以中立化為目標。

因為涼廊的尺寸也和《大衛像》很搭配，所以朱利亞諾的提案也獲得很多與會者的支持，像是達文西和波堤且利就是選擇站在這一邊。

至於其他提議，還有設置在市政廳內部的方案、原定計畫的大教堂方案、由作者米開朗基羅自己決定的方案等看法紛紛出爐，但幾乎所有的與會者都還是在繼續討論著菲拉里特提案和朱利亞諾提案。

藝術家們的考量

在這裡，我們再來稍微了解一下這個會議的參加者們，都有些什麼樣的背景吧。首先，提到那個時代的藝術家，普遍來說，他們大多都互相認識，彼此之間也可能是朋友，或是經常一起工作的夥伴。而且，藝術家和麥地奇家族也有深厚的關係。在麥地奇家族被驅逐之前，他們就在積極地庇護這些藝術家了，這點是眾所皆知的。此外，麥地奇家族的成員並非只會委託訂單，同時也作為搭起贊助者和藝術家之間橋梁的介紹人而有所貢獻。要對先前一路關照自己的麥地奇家族造反，藝術家們會不會都認為這是一種相當危險的行為呢？

考量到這樣的背景，也有研究者認為他們會不會事前就進行討論，協商選擇較為中立的涼廊作為《大衛像》的設置場地，而不是放在市政廳官舍前面呢？當然，這種「共謀」的證據是不可能明明白白地寫在會議紀錄裡面的，但我們還是能從好幾個地方推測出這個議案背後有經過協商的跡象。

舉例來說，就像接受麥地奇家族關照的大咖藝術家們也推舉朱利亞諾的提案一事。此外，雖然菲拉里特提案的贊同者著眼於雕像的「機能」用途，但朱利亞諾的提案也沒有站在這個訴求的對立面，而是從保

護作品的觀點出發。不過從這裡也可發現，經常使用大理石建造承受風吹雨打建築物的朱利亞諾，這時卻像是在提出這尊大理石雕像並不堪風雨折磨之類的主張……

無論如何，將《大衛像》設置在稍微遠離市政廳一些、附有屋頂場所的理由，絕對不只是單純為了保護作品，這點是相當清楚的。而且，藝術家們予以贊成、沒有人對此表示異議的情況，可推測大概就是已經透過幕後協商，讓他們在兩個選擇中站在「推薦涼廊方案」這一邊。《大衛像》的設置場所一事發展至此，對藝術家們而言也是起重要的懸案事件了。

共和國政府的考量

那麼，《大衛像》最後到底是被放在什麼地方呢？

1504年4月，米開朗基羅籌畫了將《大衛像》從大教堂營造單位中一個當作工作室的房間，運往涼廊的相關整備計畫，也留下了政府決議要在5月底前移動《大衛像》的文書資料。藝術家們的戰略獲得成功，最後朱利亞諾的提案雀屏中選了。

但就在短短10天之後，決議竟然被一舉翻盤。《大衛像》最後被拍板定案，要設置在市政廳官舍的前

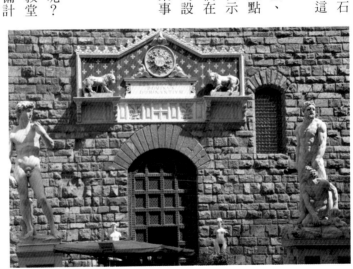

設置在市政廳（現舊宮）前的《大衛像》複製品（左）。

面。

由政府的使者菲拉里特所提出的方案，也就是等同於共和國政府的意思。所以這也是「揣摩」政府上意後的結果吧。這些藝術家們與其支持朱利亞諾的提案，應該要把心力花在盡可能說服菲拉里特才是。

說到這裡，多少會讓人浮現「究竟是為了什麼才舉辦這場會議呢？」的感受。箇中原因，就是為了展現出這項決議是徵詢過這些擁有專家身分的市民意見，並不是在政府專斷獨行下敲定的，這一點相當重要。而這一場所謂的「專家會議」，說穿了就是政府演出的一場戲罷了。

至於現在設置於市政廳官舍（現舊宮）前面的，則是《大衛像》的複製品。

69

文藝復興時期的匿名討論區

　　可能擺設過米開朗基羅作品《大衛像》的涼廊以及其周邊一帶，至今也設置了許多的雕刻作品，有點像是戶外的美術館。將時間回溯到 16 世紀也是相同的情景，而且當時在現場觀賞作品的人們，還能自由在作品上留下評語。

　　雕刻家巴喬・班迪內利創作的《海克力士與卡庫斯》是為了作為《大衛像》的成對雕像而訂購的，現在也還佇立在舊宮的前方。只不過，這件在 1534 年揭幕的作品，其肌肉結實的人體和暴力場面的呈現，似乎並不受到當時佛羅倫斯市民的喜愛。在這種情況下，熱愛美術的佛羅倫斯市民，就會把感想好壞用詩詞形式寫在紙上，然後張貼在雕像的四周。大部分都是匿名的，所以能夠暢所欲言。因此我們可以了解到，佛羅倫斯的人們是會對放置在這一帶的雕像自由給予評價的。

　　但是貼在上面的詩句並非一定都是批判的話語。1554 年，當雕刻家本韋努托・切利尼公開其作品《珀修斯》的一部分時，據稱「稱讚作品的熱烈聲音沸騰四起，（中略）每一天、每一天，都有數量驚人的十四行詩，以及用拉丁文、希臘文寫下的詩蜂擁寄來」。話是這麼說，但問題在於這是出自切利尼自己的記述，多少都會有點誇大的成分吧……

　　無論如何，這些在涼廊周邊一帶欣賞雕刻作品群的人們，不只是作品，也能同時看到其他人所留下的作品評價。因為那些評語就貼在那裡，也可以說就算你不想看、都還是會映入眼簾。但是對於受到批評的雕刻家來說，實在是很難以忍受的事呢。

8

由損失再催生出
損失的螺旋
梅姆林《最後的審判》的事例

讓「所向披靡」的大企業潰敗的原因會是什麼呢？比起哪個環節出
了錯誤之類的，從事後處理的失當，暴露出「事情不是現在才開始
發生的」這種組織自身的問題，就是很常見的例子。在義大利手握
霸權的麥地奇銀行也不是例外。這次要向大家介紹的，是圍繞著一
幅繪畫的故事，它也向麥地奇銀行宣告「結局就此開始」。

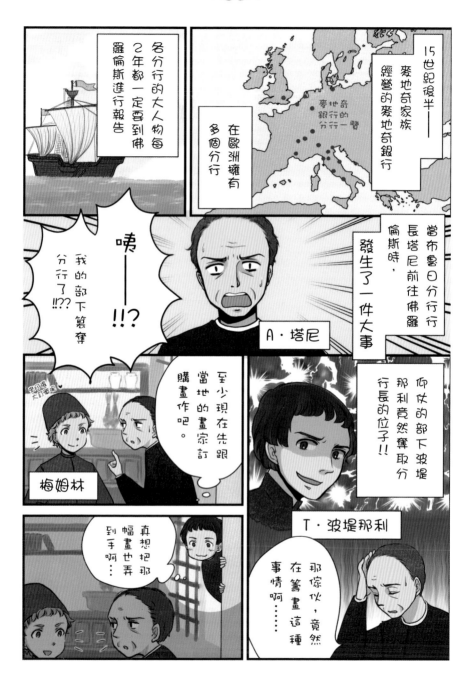

15世紀後半——

麥地奇家族經營的麥地奇銀行

在歐洲擁有多個分行

麥地奇銀行的分行一覽

名分行的大人物每2年都一定要到佛羅倫斯進行報告

當布魯日分行行長塔尼前往佛羅倫斯時，發生了一件大事

A‧塔尼

咦——!!?

我的部下篡奪分行了!!??

你的部下波堤那利竟然奪取分行長的位子!!

T‧波堤那利

那傢伙，竟然在篡畫這種事情啊⋯⋯⋯

至少現在先跟當地的畫家訂購畫作吧。

梅姆林

真想把那幅畫也弄到手啊⋯

好貴喔⋯大訂單呢

為了新禮拜堂所創作的祭壇畫

1467 年左右，在勃艮第公國領內的法蘭德斯地區，位處其中的都市布魯日，有一件繪畫製作相關的契約在此締結了。委託人是安傑羅·塔尼，他是佛羅倫斯的銀行家，以麥地奇銀行布魯日分行行長的身分為公司服務。接受委託的畫家是漢斯·梅姆林，他出身德國，也就是所謂的北方畫家，多年前移居到布魯日。

在那時的佛羅倫斯，來自以勃艮第為首的北方諸國繪畫相當受到大家歡迎。在油彩技術較早發展的北方，也讓那種無法在義大利繪畫中看到、驚艷寫實的細部描繪得以被實現。

麥地奇家族也擁有北方畫家揚·范·艾克繪製的小幅木板畫，這和佛羅倫斯在地畫家的作品相比，被認為有著相當高的價值。也因為如此，如果能在北方訂購大型的祭壇畫再將之送往佛羅倫斯，想必對於塔尼自己的財富和名聲而言，會是個很好的宣傳吧。

當時的佛羅倫斯，於鄰近的菲耶索萊興建了巴迪亞教堂，而塔尼則擁有設置在那裡的一間禮拜堂。

揚·范·艾克《書齋中的聖耶柔米》
1442 年　木板、油彩　底特律美術館藏
這幅畫由羅倫佐·德·麥地奇擁有。

他所訂購的，就是之後想要安置在那裡的三聯祭壇畫。那是由兩側的繪板與中央的繪板組合而成，寬度約為3公尺、高度約達2‧2公尺的大型作品。

畫作的主題是《最後的審判》。在中央繪板中，進行裁決的神位居上半部，正下方是大天使米迦勒，手持巨大的天秤為死者的靈魂秤重。再來看向左邊的繪板，上面是獲得救贖、朝通往天國的大門走去的人們；而右邊的繪板，則是被判有罪、被帶往地獄的罪人們，這幅作品描繪出的人數相當可觀。

左右兩邊繪板以合葉和中央繪板連結，可以作為中央繪板的蓋子闔上。當這幅祭壇畫闔起來之後，就能看到繪製在兩邊繪板後方的聖母子像與米迦勒像，以及委託人塔尼和他妻子的肖像畫。

訂購了如此巨大又昂貴的畫作，塔尼的事業應該一帆風順，過著富裕的生活……大家都這麼想，對吧？但事實上，在這個階段，他的地位正陷入一場危機之中。

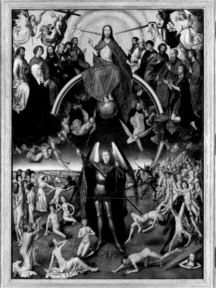

漢斯‧梅姆林《最後的審判》　1467-71 年左右　木板、油彩　格但斯克國立博物館藏

塔尼的沒落、波堤那利的崛起

麥地奇銀行的分行行長，有著必須每2年回到佛羅倫斯，報告分行經營狀況的規定。1464年，依照這個慣例的規矩，塔尼準備返回家鄉佛羅倫斯。在這段期間，他將布魯日分行的營運任務交給部下托馬索·波堤那利。他也是出身自佛羅倫斯，是個很有野心的角色。

他一邊在塔尼手下工作，一邊也虎視眈眈地覬覦著布魯日分行長的位子。

因為前往佛羅倫斯的分行長塔尼不在店裡，波堤那利因此被全權委託為代理人。對於野心勃勃的波堤那利來說，這可是千載難逢的絕妙機會。波堤那利在這個難得的關鍵時機使出「如果塔尼回來當分行長，我就要辭去麥地奇銀行的工作」的要脅，接著就篡奪了布魯日分行長的位子。在那個時間點，波堤那利位居頗為重要的職位，如果他辭職了，對麥地奇銀行來說可是件困擾的事。

人還在佛羅倫斯的塔尼，驚覺自己在布魯日的菁英生涯就即將要告吹了。急著返回布魯日的他，了解到在佛羅倫斯訂購繪畫會是自己最後的機會，因此才委託梅姆林創作這幅祭壇畫的吧。

關於塔尼的考量有著許多的說法，但大概就是基於這段經過，才下訂了《最後的審判》。

漢斯·梅姆林《托馬索·波堤那利與其妻子的肖像》
1470 年左右　木板、油彩　大都會藝術博物館藏

話說，文藝復興時期的大型美術作品費用，大多是分次付款的。先支付頭期款項來作為讓創作者籌措材料的費用，接著再依照作品的進度一點一點地繳出酬勞，等完成的作品設置在適當的場所後，這時才付清剩餘的全部金額。在當時這是很常見的付款方式。

塔尼和梅姆林應該也是訂立這樣的契約吧。雖然被趕下布魯日分行長的大位，但他還是在麥地奇銀行的麾下工作，所以還能繼續用自己的薪資支付給梅姆林的款項。

但是，人不在布魯日的塔尼沒有辦法直接支付這些款項。因此擔綱塔尼的代理人、進行祭壇畫費用付款的重要工作，就落在新任的布魯日分行長波堤那利身上。考量到波堤那利的野心和貪念，這個決定真是相當糟糕的判斷。

波堤那利的策略

即便只是先為塔尼代墊費用，但波堤那利並不想動用布魯日分行的金錢，去支付能幫自己對手提高聲望的祭壇畫款項。

事情發展至此，感到最困擾的就是梅姆林了。好不容易有機會能描繪超規格的大型祭壇畫，如果無法拿到全額酬勞的話，根本就是做賠本生意了。但是麥地奇家族控制了通往佛羅倫斯的海運路線，所以也不能自行把作品送到塔尼手上。

就在這進退兩難、一籌莫展的當下，波堤那利開出了一個提議。他要求梅姆林得在《最後的審判》中畫出他自己的肖像，若是能在這個前提下交出作品，他就願意支付全額費用。

因為收不到錢而正在發愁的梅姆林，則是開心地接受了這個提案，在大天使米迦勒手持的天秤一側畫了波堤那利。在天秤上重重下沉的那一方，表示該人有著非被拯救不可的靈魂。波堤那利想讓自己出現在這裡，也是出自希望能持續走在邁向天國的道路上這個想法。

當自己的畫像被繪製上去後，波堤那利馬上著手安排祭壇畫的寄送。他也和塔尼一樣，在佛羅倫斯擁有自己家族的禮拜堂，而且也想要在那裡擺上一幅祭壇畫。雖然在這幅祭壇畫的左右繪板背面畫有塔尼的肖像，但只要不關上繪板，就不會看到這位對手的面孔了。

雖然從布魯日也能使用陸路運輸，但波堤那利選擇了保險費較便宜的海路運輸。到了 1473 年 4 月，梅姆林創作的《最後的審判》，就朝著佛羅倫斯渡海出發了。

但是，策士波堤那利也沒有預料到的事件，就在船從布魯日出發的不久之後發生了。

因投資失敗而導致破產

關於這起事件，就是載有梅姆林作品《最後的審判》的槳帆船在通過法國北方海域時，被漢薩同盟的私掠船襲擊。因為在海上無計可施，波堤那利的財產《最後的審判》也因此被奪走。對只幫貨物保了低廉保險的波堤那利而言，無疑是一大打擊。

搶走《最後的審判》的私掠船，是從波蘭的格但斯克（屬於

漢斯·梅姆林《最後的審判》（部分）
在大天使米迦勒手持天秤的左側秤盤上跪坐的，就是波堤那利。

但澤自由市）來的。他們回到母港之後，將祭壇畫作為戰利品，裝設在當地的聖母瑪麗亞教堂中，成為格但斯克市民的公共財產。到1972年為止，《最後的審判》都待在這個地方，現在則是收藏在格但斯克國立博物館。結果這幅作品從誕生直到最後，始終都沒有踏上義大利的土地。

另一方面，波堤那利為了要彌補自己的損失，因此開始拼命展開對新事業的投資。為了再次訂購祭壇畫，他以布魯日分行長的身分，將高額的資金借貸給勃艮第公國的君主「大膽查理」。此外，還鼓起勇氣投資了葡萄牙的幾內亞探險隊。

只不過，在取回借貸款項之前，大膽查理就戰死了，而幾內亞探險隊也以平庸的成果宣告終結。無法回收投注的資金，讓布魯日分行的經營雪上加霜。最後連佛羅倫斯的羅倫佐‧德‧麥地奇都親自予以經營指導，卻也是藥石罔效，布魯日分行最後走上了倒閉的結局。而這件事也成為迫使麥地奇銀行衰退的一個原因。

不論是把重要付款工作交給曾背叛自己的部下的塔尼，還是為了弭平損失卻又衍生出更大傷害的波堤那利，我們都能從中感受到，在面臨無法挽回的失敗之前，確實感知到那個「徵兆」，並採取沉著冷靜的應對，這一點是相當重要的不是嗎？

梅姆林
《最後的審判》
委託的歷程

在這一帶遇襲
格但斯克
布魯日
佛羅倫斯

1464年
塔尼從布魯日出發，前往佛羅倫斯

同年？
波堤那利篡奪麥地奇銀行布魯日分行長的位子

1466年
塔尼成為麥地奇銀行的要角，取得佛羅倫斯附近巴迪亞教堂的禮拜堂

1467年左右？
塔尼向梅姆林訂購要放在前述禮拜堂的祭壇畫。委託波堤那利付款

1467年末
為了避免波堤那利破產，塔尼被派遣到北方（也有一說認為是這時才訂購畫作的）

1471年左右？
波堤那利完成的祭壇畫在運往佛羅倫斯的途中，被海盜搶劫

1473年

9

怪物委託人
的對應法
伊莎貝拉・埃斯特×貝里尼的事例

顧客就是神明！雖然這是現代日本人相當熟悉的思維，但如果出現
提出了超乎必要以上訴求的客戶，也是個相當累人的經驗呢。在文
藝復興時期，也是有這種「怪物委託人」存在的喔。貝里尼接受了
曼圖亞公國的年輕侯爵夫人——伊莎貝拉・埃斯特的訂單。只不過
這項委託，卻伴隨著委託人過多的要求。

讓畫家幹勁全失的委託人!?

15～16世紀，在各地君主們之間掀起了一種潮流，他們在宮殿內設置書齋，於繁忙政務的空檔享受獨自一人的時間，也會招待極為親近之人，炫耀自己的美術品等各式珍奇物品收藏。像是這樣的書齋，也和君主們的社會地位息息相關。

曼圖亞侯爵夫人伊莎貝拉・埃斯特也為自己打造了氣派的書齋，意圖加入這些「自詡對藝文有高度意識」的君主陣容。雖然伊莎貝拉・埃斯特已經委託了曼圖亞公國的宮廷畫家安德烈亞・曼特尼亞來負責一部分的書齋壁畫，但她還是籌劃要讓多位藝術家來裝飾這間書齋。首先，她把目標鎖定在曼特尼亞的小舅子喬凡尼・貝里尼。

然而，貝里尼接下的這項委託，竟然延宕了五年之久。於是，伊莎貝拉將總報酬的四分之一作為頭期款先付給貝里尼，並要求他得在一年之內將作品完成。此外，她還對該畫出什麼樣的畫面附上了詳細的指示。

而貝里尼卻就此喪失幹勁了。關於箇中原因，有人認為他是不是不想被拿來和出名的姐夫曼特尼亞比較、或者是貝里尼擅長的是基督信仰的主題，對於神話題材的繪製比較不拿手，有著以上種種不同的說法。

話雖如此，其實問題也不光是出在貝里

提齊安諾・維伽略
《伊莎貝拉・埃斯特的肖像》　1534-36 年
畫布、油彩　維也納藝術史博物館藏
在繪製這幅作品時，伊莎貝拉已經是 62 歲左右了，
這張畫把她畫得比較年輕。

尼身上。伊莎貝拉和之後她發出訂單的其他畫家之間，也都引發了一些麻煩。在伊莎貝拉的委託之中，應該也存在著什麼問題……接下來就讓我們更深入地去了解吧。

怪物一般的委託內容

伊莎貝拉寄給貝里尼的這封「委託書」已經佚失了。只不過，她還向其他畫家下訂了要裝飾在書齋裡面的繪畫作品。義大利中部都市佩魯賈的代表性畫家彼得羅・佩魯吉諾也是接到訂單的人選之一。據推測，這封委託書和寄給貝里尼的信件也很類似。在內文中，究竟寫下了什麼樣的內容呢？我們從中擷取一部分來看看吧。

「希望能由你畫出我那如詩篇般的構想，就是貞節與色慾的戰爭，也就是一幅描繪帕拉斯和黛安娜勇敢對戰維納斯和邱比特的圖畫。

帕拉斯的進攻打得邱比特無法招架，邱比特的金箭折斷、銀弓也被踏在腳下。她一手抓起邱比特的眼罩、另一手揮舞著長槍，像是要攻擊邱比特那樣。

另外，和維納斯對戰的黛安娜同樣也即將取勝了。維納斯的肌膚、頭上的冠冕和花環、或者她身上那單薄的穿著，都成了黛安娜的攻擊目標。至於黛安娜這邊，雖然也被維納斯舉起的火把燒到衣服，不過請你畫出這兩位在身體其他各處都毫髮無傷的狀態。

在這四位神的後方，是從屬於帕拉斯和黛安娜的純潔寧芙。請依照你的想法為寧芙們加上各式各樣的姿勢和動作舉止。但這群寧芙們必須是要和多位法翁、薩堤爾、以及眾多邱比特們進行著激烈的戰鬥。而

這些邱比特們要比前述提到的邱比特還小、也沒有拿著銀弓和金箭，麻煩請畫成手持木頭或鐵等等，由各種你能想到的原始材料所做出來的弓箭。

[中略]

關於這些部分的細節，我有隨信附上一份小圖稿。藉由文字和圖片的說明搭配，我想應該就能正確理解我的需求了。[後略]

真是詳細到讓人瞠目結舌，其實完整的詳盡指示，可是有這邊引用段落的好幾倍長呢！在那之中，像是梅杜莎的頭、化身成公牛的朱比特、飛翔的墨丘利、獨眼巨人波利菲莫斯、變身成月桂樹的少女達芙妮、冥界之神普魯托、海神涅普頓……有許多持續增加的登場人物和關於姿勢、行動鉅細靡遺的指定。另外，我們也從文書中得知隨信附上的還有簡單的插圖文稿。

收到這份指示書的畫家佩魯吉諾，其實已經接下這個案子、也拿到頭期款項了。在這種狀況之下，也讓人感受到一股無法拒絕的氛圍吧。

那麼，伊莎貝拉是不是也像是前述事例那樣，對貝里尼發出如此詳盡且嚴格的指示、進而束縛了畫家的想像力呢？

彼得羅‧佩魯吉諾《愛慾與貞節的交戰》
1503-05 年　帆布、蛋彩　羅浮宮美術館藏
前述的指示書最後變成了這幅作品。

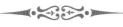

貝里尼的拖延作戰

從伊莎貝拉那裡收到如此細微的指示之後，貝里尼給出了下面這段回覆。

「像這樣的構想沒有辦法妥善地轉換成畫面，勉強去畫的話，並不會變成一個好的繪畫作品。如果要照這樣畫，實在提不起勁啊。」

收到這則回應的伊莎貝拉，應該是對自己在繪畫內容下了過多指導棋而有所反省。於是她表示「如果是從希臘、羅馬神話中選取的教誨故事，不管什麼主題都可以，請畫你想畫的內容就好。」態度也有所軟化。收到回信後，貝里尼也承諾要為伊莎貝拉繪製這幅作品。

伊莎貝拉偶爾會催促著這個案子，另一方面卻也耐心地持續等候著貝里尼的作品，但對於繪畫的內容和進展狀況都一無所知，而一年的時光就這樣過去了。在新年年初，貝里尼終於回覆了，他表示自己臥病在床，並承諾會在九月完成作品。但是，在什麼新進度都沒有的情況下，九月的期限也即將到來。

看起來，貝里尼應該就是在進行拖延作戰沒錯。當伊莎貝拉催促他的時候，他就會給出「我當然想要畫完這幅作品啊，不過主題是由我這邊評估的。」這樣的回應。但是根據受伊莎貝拉命令前去觀察的代理人報告表示，實際上貝里尼根本什麼也沒做。

伊莎貝拉 ←→ 貝里尼的往返書信

日期	內容
1496/11/26	貝里尼同意為伊莎貝拉繪製這幅作品
1501/03/10	伊莎貝拉催促貝里尼的進度
1501/04/01	貝里尼要求支付預付款
1501/06/25	貝里尼知道自己的畫作要擺在姐夫曼特尼亞的旁邊，並對要照指定主題創作頗有微詞
1501/06/28	伊莎貝拉讓貝里尼自行決定創作主題
1501/12/20	貝里尼被要求，如果不想做，就請歸還預付款
1502/01/04	貝里尼將交稿日設定在9月
1502/09/07	伊莎貝拉發出歸還預付款的指示
1502/09/10	貝里尼認為約定是由自己構思主題繪製，拒絕歸還預付款
1502/09/15	伊莎貝拉放棄訂購的作品，指示改為委託《降誕》創作
1502/11/03	貝里尼對該題材有意見
1502/11/12	伊莎貝拉接受貝里尼的提案

> 只有叫他把預付款還來的時候，回覆才很快…

九月半時，伊莎貝拉也不得不投降了。她寫信告知貝里尼「先前訂購的作品就算了吧，不過現在要改委託你創作裝飾在我的寢室、描繪耶穌降臨的畫作。」只不過，伊莎貝拉也不忘加上「請畫上聖母子、養父約瑟夫、施洗者聖約翰、以及其他動物群」這樣的額外指示。

但即便這次是碰到和先前相比之下，自由度已經大增的指示，貝里尼似乎還是無法接受。他認為「在耶穌降臨的場面有施洗者聖約翰存在很不恰當」，並給出「如果是畫聖母子和聖人們，我就可以畫喔。」

這樣的回應。

事情發展至此，伊莎貝拉已經感到相當疲憊了。一而再、再而三地重複曖昧的推託，連委託方這邊退讓後提出的妥協案都被拒絕，實在是讓人無所適從。但即便如此，伊莎貝拉還是想獲得貝里尼的畫作吧。最後她也對貝里尼給出「如果是美麗、符合你畫家名聲的題材，就照你想要畫的內容去創作吧。」這樣的指示。

如此一來，伊莎貝拉最後拿到的，就是從掛在書齋的神話繪圖變成裝飾在寢室的宗教畫。但相當遺憾，這幅《降誕》現在已經不存在了，所以我們也無法一飽眼福。但據說從貝里尼的徒弟吉奧喬尼創作的《牧羊人的朝拜》中，應該可以看到類似的構圖吧。

貝里尼期盼的事物

話說回來，伊莎貝拉明明也對貝里尼以外的畫家也送去如此鉅細靡遺的指示書，難道其他畫家們就沒有對此發出怨言嗎？

洛倫佐・哥斯達是從伊莎貝拉那裡接下製作案的畫家之一，他承接委託之後立刻就展開製作，而且用相當快的速度交出了成品。不過，他也並非是囫圇吞棗式地接受來自伊莎貝拉的指示。「我並沒有完全依

吉奧喬尼《牧羊人的朝拜》 1504-05 年 木板、油彩
華盛頓國家藝廊藏

照您指定的方法去作畫，我希望能照自己的繪製方式去創作，但也是依照您的指示再將畫進行改良，相信成果不會讓您失望的。」他如此回覆。我們可以從這段話得知，即便贊助人或委託人對作品內容有所指定，但伊莎貝拉對創作的限制情況在那個時候也是顯得很異常的。

而從貝里尼的抵抗，也能夠窺見在 1500 年前後的義大利，藝術家的地位已經逐漸往上提升。像這樣耍弄委託人，到最後成功讓對方應允「要畫什麼都可以」，這種情況在一個世紀以前根本是難以想像的。

最後，貝里尼成功從伊莎貝拉那裡獲得的，與其說是能夠自由對畫作內容加以發揮，不如該說是他取得了委託人對藝術家優勢地位的認可吧。

洛倫佐・哥斯達《酒宴之神的王國》　1505-06 年
畫布、油彩　羅浮宮美術館藏
哥斯達比貝里尼和佩魯吉諾還更快完成了作品。以此功績上報，之後成為曼圖亞宮廷畫家。

伊莎貝拉的收集魂

　　對取得當代著名畫家作品燃起龐大熱情的伊莎貝拉・埃斯特，她同時也對收集古代雕刻懷抱著興致。只不過，古代雕刻並不能以新製作的方式獲得，收藏家們只能找尋那些已經出現在市場上的、或是請別人割愛他們已經到手的收藏品。

　　但是伊莎貝拉可是個為達目的不擇手段的人。舉個例子，她聽說有個人擁有相傳是古希臘雕刻家普拉克西特列斯製作的《沉睡的邱比特》雕像，就花了 5 年與教宗交涉以取得聖職俸祿，並以此為王牌交換到這件作品。另外，聽聞有位即將蒙主寵召的樞機手上有她想要的古代雕刻，為了在樞機離世後立刻就能將之納入自己的收藏，就著手派人準備相關事宜。更讓人訝異的，就是傳聞她曾偷偷從別人的家裡帶走英雄海克力士的浮雕。透過這些管道收集而來的收藏品數量，新的舊的加總起來，也超過了 1620 件之多。

　　典藏這些煞費苦心廣納而來收藏品的書齋，在伊莎貝拉離世後的很長一段時間，依然是曼圖亞的榮耀。進入 16 世紀後半，相對於伊莎貝拉之子費德里克二世・貢扎加散佚的收藏，伊莎貝拉的書齋則是被完整地保留下來。當時的曼圖亞公爵古列爾莫・貢扎加甚至將伊莎貝拉的收藏稱為「為家族帶來名望之物」，堅決不讓這些收藏流出。

　　1585 年，日本派遣的天正遣歐少年使節團也造訪了這間書齋。雖然現今以繪畫為首的收藏品也陸續移往美術館收藏，但當時應該都還是陳列於這間書齋內的。這 4 位使節，想必也是抱持驚豔的心情在欣賞伊莎貝拉的收藏品吧。

10

將敵人的敵人
變成我們的盟友
拉斐爾×米開朗基羅×
賽巴斯蒂亞諾的事例

有比自己更加能幹的新人出現了！對於這種威脅到自己立場的存在，
應該如何對應才妥當呢？是要一步一腳印、穩健扎實地努力提升自
己的技能、還是要以在不同領域活躍為目標呢……在這種情勢下，
採取「組成搭擋來迎戰新人！」這種對應方法的，竟然是那位代表
義大利文藝復興美術的藝術家──米開朗基羅。

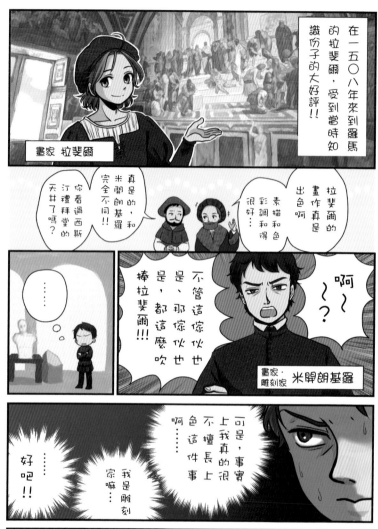

在一五〇八年來到羅馬的拉斐爾，受到當時知識份子的大好評！！

畫家 拉斐爾

拉斐爾的畫作真是出色啊

素描和色彩調和得很好…

真是的，和米開朗基羅完全不同！！

你看過西斯汀禮拜堂的天井了嗎？

……

不管這傢伙也是、那傢伙也是，都這麼吹捧拉斐爾！！！

啊～？

畫家・雕刻家 米開朗基羅

可是，事實上我真的很不擅長上色這件事啊……

我是雕刻家嘛…

好吧！！

就外包出去吧

我說你，對上色很在行對吧

嗯？嗯

席捲世間的拉斐爾旋風

1508年，有位超大型新人在羅馬登場了。這個為往後的美術構築基礎的人物，名叫拉斐爾‧聖齊奧。他替知名銀行家阿戈斯蒂諾‧基吉的宅邸（現法爾內西納別墅）繪製的壁畫《嘉拉提亞的凱旋》，以及在那之後為梵蒂岡宮殿內的教宗書齋繪製的壁畫《雅典學院》，都在羅馬獲得相當高的評價。

當時的羅馬，已經迎來文藝復興美術的成熟期。來自義大利和歐洲各地的藝術家們為了追求工作機會與名聲，紛紛聚集至此，藝術家彼此之間的競爭情勢也特別熾熱劇烈。在這個時候，眾多慧眼之人都將熱烈的目光聚焦在25歲、如同彗星般登場的拉斐爾，這個消息也在羅馬美術界引起一波震撼。

只是在此之前就於羅馬展開創作活動的藝術家們，並不覺得這是件有趣的事。而且在受到這股「拉斐爾旋風」衝擊的藝術家之中，也有那位著名的米開朗基羅。恰好就在這個時候，他正在梵蒂岡進行西斯汀禮拜堂的天井畫製作。

同樣都是在梵蒂岡從事大型繪畫創作的拉斐爾與米開朗基羅，羅馬的社會大眾會把他們拿來進行評論、比較，也是理所當然的一件事。

直到今天，這兩位藝術家都被人們列入能代表文藝復興時期的巨匠之列，不過當時羅馬的知識份子們似乎對此抱持著不同的

拉斐爾‧聖齊奧《雅典學院》　1509-10年
濕壁畫　梵蒂岡宮殿

意見。根據他們所說，「拉斐爾的繪畫，用色相當理想、構思傑出，這些精采的表現，都在一張畫上面巧妙調和，但是米開朗基羅的畫作，除了素描水準很卓越之外，其他都乏善可陳。」也就是說，他們給出了「比素描的話各有千秋，但論色彩則是拉斐爾的大比分勝利」這樣的評價。

拉斐爾的強項，在於他那壓倒性的吸收力。米開朗基羅曾抱怨，拉斐爾就是因為趁自己不在的時候偷溜進西斯汀禮拜堂，偷看自己繪製中的天井畫，所以才會受到眾人讚揚。意指姑且先不談色彩好不好，拉斐爾的素描再怎麼卓越，其實都是模仿米開朗基羅而來的。這件事究竟是不是事實，我們無法得知，但拉斐爾確實能在看過作品之後擷取其中精萃、然後馬上模仿出來，是領悟力很強的畫家。

因為拉斐爾的颯爽登場而感受到孤立感的米開朗基羅，則是反過來運用外界拋來的批判，開始展開反擊了。

找出敵人的敵人！

為了抗衡拉斐爾並挽回自己的名譽，米開朗基羅開始尋求協助者。處在類似立場的畫家其實不光只有米開朗基羅，也有在法爾內西納別墅的壁畫工程案之中受到拉斐爾威脅的人存在。他就是來自威尼斯的畫

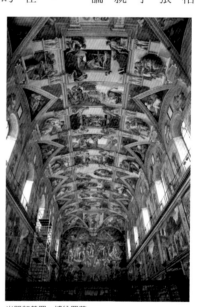

米開朗基羅·博納羅蒂
《西斯汀禮拜堂的天井畫》
1508-12年　濕壁畫
當時還沒有畫上深處的《最後的審判》。

家塞巴斯蒂亞諾・德爾・畢翁伯。

提出壁畫製作委託的銀行家基吉，當時是打算把宅邸的壁畫交給塞巴斯蒂亞諾來進行的。基吉曾經待在威尼斯一段時日，對威尼斯繪畫那種和羅馬或佛羅倫斯有所不同、色彩柔和的風格為之傾心。

被委任裝飾涼廊壁面工作的塞巴斯蒂亞諾，他想畫的主題，就是在希臘神話中登場的獨眼巨人波利菲莫斯。

委託人基吉在這個時候浮現了將塞巴斯蒂亞諾和拉斐爾的畫作擺在一起，讓雙方呈現競爭狀態的想法。因此，在塞巴斯蒂亞諾的《波利菲莫斯》旁邊的位置，將由拉斐爾來繪製壁畫。最後誕生的就是《嘉拉提亞的凱旋》這幅作品。

這裡登場的嘉拉提亞，是波利菲莫斯愛慕的海之寧芙。也就是說，如果同時觀賞兩邊的作品，就會呈現像是戀愛中的波利菲莫斯眺望著嘉拉提亞的畫面構成。

看過塞巴斯蒂亞諾的《波利菲莫斯》，拉斐爾的內心或許會感到焦慮吧。這幅《波利菲莫斯》和羅馬及佛羅倫斯的繪畫不同，因為其中施加了威尼斯催生出的鮮明感與美麗色彩。事實上，塞巴斯蒂亞諾在畫作中運用了拉斐爾不知道的技巧來製作。就是不混合顏料，而是直接塗在牆面上，費心藉由層次堆

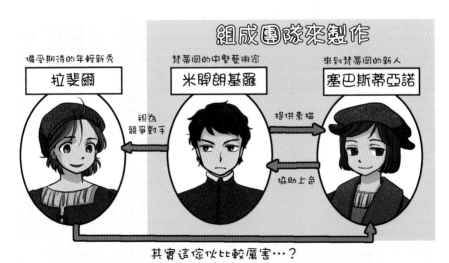

組成團隊來製作

備受期待的年輕新秀　拉斐爾

梵蒂岡的中堅藝術家　米開朗基羅

來到梵蒂岡的新人　塞巴斯蒂亞諾

視為競爭對手

提供素描

協助上色

其實這傢伙比較厲害…？

疊來留下生動活潑的顏色，同時在底層使用了混合磚粉的石膏，得以呈現更加鮮豔的膚色⋯⋯

拉斐爾在這時謀劃了一個計策，那就是為《嘉拉提亞的凱旋》畫上畫框。也就是說，明明是直接在牆壁上繪製，但還是讓作品看起來像是幅裱框畫那樣的視覺機關。因為塞巴斯蒂亞諾沒有使用這種技巧，所以就只有拉斐爾的畫作比其他部分更為醒目。雖然塞巴斯蒂亞諾比拉斐爾還更早完成作品，但最後卻被拉斐爾想出的奇招構想超車取勝了。

米開朗基羅注意到了塞巴斯蒂亞諾的這個遭遇。雖說塞巴斯蒂亞諾在構想上敗給拉斐爾，但是在色彩表現上卻是壓倒性勝出的塞巴斯蒂亞諾，對不擅長色彩的米開朗基羅而言，無疑是最合適的協助者。

分工體制下的 win-win 關係

發動反擊的機會很快就到來了。在羅馬近郊城鎮維泰博，有聖職者委託塞巴斯蒂亞諾製作新的祭壇畫。主題是「哀悼耶穌基督之死的聖母瑪莉亞」。

已經和塞巴斯蒂亞諾變得親近的米開朗基羅，就在這次的作品委託案中嘗試了合作、分工。從米開朗基羅那裡拿到多張有著健壯肌肉的人體素描後，塞巴斯蒂亞諾以這些為基礎，在作品畫面的前方畫出了米開

法爾內西納別墅的「嘉拉提亞的涼廊」概觀
左側是塞巴斯蒂亞諾的《波利菲莫斯》，右側則是拉斐爾的《嘉拉提亞的凱旋》。其中畫出的外框現在已經消失了。

朗基羅風格的耶穌基督與聖母瑪莉亞。而且還把背景設定在夜晚，以他擅長的柔和色彩，表現出在人物身後飄浮著朦朧月亮的景致。

塞巴斯蒂亞諾之所以會選擇夜景，是有他的理由的。因為是否能適切地描繪出夜景，對1510～20年左右的羅馬鑑賞家而言，可是個非常熱門的話題。在文藝復興時期的義大利，存在著「繪畫和雕刻哪一項才是更優秀的技藝」、或是「繪畫之中，素描和色彩孰輕孰重」等藝術領域優劣論的激烈爭論。其中，夜景是屬於無法只靠直接下刀的雕刻或素描完全表現出來的主題，唯有繪畫、而且還是要彩圖才有可能達成，是一個特別的題材。

以米開朗基羅的扎實素描為基礎建構出的全體構圖，塞巴斯蒂亞諾把色彩的威力發揮出最大極限的效果、並將之以夜景題材來呈現，最後完成了足以和拉斐爾一較高下的品質。在威尼斯風格的柔順色彩變化妝點之下，於月色中朦朧映照出的這幅景致，也會讓羅馬那些難伺候的人們看到兩眼發愣吧。

將自己感到棘手的色彩部分外包出去，這個策略本身，可說是米開朗基羅靈機一動想出的好主意吧。只不過，真正把這個策略導向成功的，應該還是在於塞巴斯蒂亞諾選擇了適合的題材。

為了能夠在16世紀羅馬美術業界的激烈競爭之中生存下來，藝術家們會當時而反動、時而互相合作，同時也彼此相互切磋砥礪。

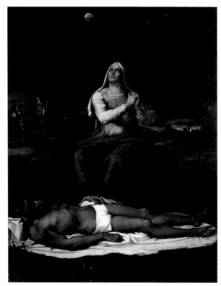

塞巴斯蒂亞諾・德爾・畢翁伯
《維泰博的聖殤》　1516-17 年左右
木板、油彩　維泰博市立美術館藏

拉斐爾真正畏懼的其實是……

　　這幅俗稱《維泰博的聖殤》中的夜景表現，似乎帶給業界相當程度的震撼。當我們檢視後來拉斐爾差不多和這幅作品同時期推出的壁畫《解救聖彼得》，就能一目瞭然。在《雅典學院》中，拉斐爾為其設定了非常明亮的舞台，但是這幅《解救聖彼得》，卻像是要強調夜晚的場景那樣，實踐了相當強的對比明暗表現。而聖經中也明載聖彼得被解放的時間點是在夜晚，因此把場景設定成夜晚也是理所當然的。但是，相同題材的繪畫，在拉斐爾之前，都沒有人像他這樣使用如此強烈的明暗表現。藝術家之間的競爭，同時也是能催生出嶄新表現的原動力呢。

　　米開朗基羅和塞巴斯蒂亞諾的聯合作戰，在那之後的數年間也依然在持續著。後來因為樞機朱利奧‧麥地奇（之後的教宗克勉七世）的策劃，由塞巴斯蒂亞諾（＋米開朗基羅的素描）對上拉斐爾的繪畫競爭對決也再次成形。

　　讓人相當感興趣的，就是比起米開朗基羅，不如說這個時期的拉斐爾其實還更討厭被拿來和塞巴斯蒂亞諾比較。拉斐爾真正畏懼的對手，與其說是素描的巨匠米開朗基羅，或許應該說是在擅長的領域和自己有所重疊的塞巴斯蒂亞諾呢。

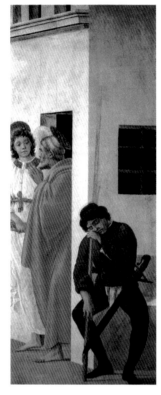

菲利皮諾・利皮
《解救聖彼得》
1483-84 年左右　溼壁畫
布蘭卡契小堂（佛羅倫斯）
是在拉斐爾之前的「解救聖彼
得」題材創作範例。

拉斐爾・聖齊奧　《解救聖彼得》　1514 年
溼壁畫　梵蒂岡宮殿

瓦薩里的被害者

被認為是與文藝復興時期藝術家相關的一級史料『藝苑名人傳』，因作者個人因素，涵蓋了許多誇張化或是誤解的部分，這點我們已經在本書第16頁的專欄中介紹過。而塞巴斯蒂亞諾·德爾·畢翁伯，也是遭受其害的畫家之一。

瓦薩里的意圖，就是把出生於托斯卡納的米開朗基羅奉為文藝復興美術的英雄。也因為如此，如果米開朗基羅是得到在威尼斯蘊育成長的塞巴斯蒂亞諾幫助，才得以打敗拉斐爾的話，對瓦薩里而言並非是好的情況。結果，由瓦薩里描繪出的塞巴斯蒂亞諾人物形象，就變成是獲得了米開朗基羅的素描，之後自己的技術才被認可，成為了幫米開朗基羅抬轎的「道具」角色。但是，他當然不是一個只能屈居於「道具」定位的畫家，而是被拉斐爾所畏懼的頂級畫家，就如同我們在先前故事中看到的那樣。

對以作為宮廷畫家活躍為目標的瓦薩里而言，受到君主或教宗的喜愛，但是工作方面卻打混度日的同業，也成了他批判的對象。在塞巴斯蒂亞諾接下鉛封印掌印官，於教宗廳任職後，瓦薩里便嚴厲批評他的創作水準劣化、未完成作品也越來越多。鉛封印掌印官這項職務，可是個能獲得高報酬的肥缺，光是仰賴這份工作，塞巴斯蒂亞諾就能藉此過著富庶充實的生活。

只是關於這個部分，瓦薩里還是流傳下了比較愉快的故事。在塞巴斯蒂亞諾和其他人一樣遭受批判之際，瓦薩里卻又表示「有熱情的畫家們會撐起大量的工作，所以如果只有一個人什麼也不做，倒是也還好，這樣其他人的工作就不會減少了。」瓦薩里真是個能言善辯的人物呢。

11

如果有
捨棄你的神存在
也會有
救贖你的神出現
切利尼的事例

相信自己的才能這件事，有些時候卻是相當困難的。特別像是被雇主或委託人，這類在立場上居於上位的人否定你的創意，最後因此喪失自信的情況應該並不少見吧。但是，如果把那時候的企劃書和簡報資料丟掉的話，實在是太可惜了！在這個單元，我們將為大家介紹讓先前被退件的點子精彩大復活的切利尼事例。

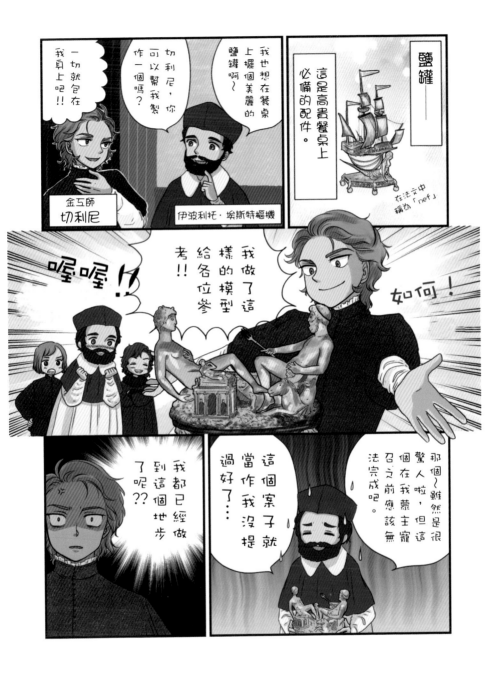

鹽罐

這是高貴餐桌上必備的配件。

在法文中稱為「nef」

金工師
切利尼

一切就包在我身上吧!!

切利尼,你可以幫我製作一個嗎?

我也想在餐桌上擺個美麗的鹽罐啊~

伊波利托·埃斯特樞機

喔喔!!

我做了這樣的模型給各位參考!!

如何！

這個案子就當作我沒提過好了...

那個~雖然是很驚人啦,但這個在我慕主寵召之前應該無法完成吧。

我都已經做到這個地步了呢??

破天荒的代名詞——切利尼

即使是在各具個性、不管什麼千奇百怪類型都能任君挑選的文藝復興藝術家之中，雕刻家本韋努托．切利尼也算是個奇葩般的存在。以佛羅倫斯的金工師身分開啟菁英之路的他，逐漸嶄露頭角，因而成為讓羅馬教宗及各地君主等有力人士搶著委託的人氣藝術家。

但是，不論實力多高明，他那頑固又難搞的職人個性，讓他在故鄉或是旅途上都惹出很多麻煩。他曾擔任大砲的砲手朝敵人射擊，也曾佩劍上街徘徊、在小巷裡和人打架，不管你是貴族還是君主他也不放在眼裡，因此還曾落入在聖天使堡被捕入獄、之後還逃獄的處境，過著怎麼看都不像是在藝術領域打滾的生活。他那自大且傲慢的態度，即便是面對贊助者的場合也是依然故我，只要待遇或報酬不如己意，他立刻就會撒手不管。

後世之所以會對切利尼的生活模式知道得如此詳盡，是因為他做了一件以那個年代的藝術家而言相當稀奇的舉動——自己留下自己的『切利尼自傳』。試著閱讀這本自傳，可能會對切利尼的自我表現慾有點卻步，但是這位未接受過正規教育的職人所寫下的文章儘管粗糙，卻似乎也能從中聽見16世紀最真實的聲音。

在『切利尼自傳』之中，有這麼一段故事。切利尼被教宗下令入獄、接著又從地下牢房逃脫後，他來到北義大利的都市費拉拉，被樞機伊波利托．埃斯特所藏匿。因為樞機的請託，切利尼為他製作了銀製水鉢和水瓶。對切利尼的成果相當滿意的樞機，因此接著委託他製作和這些用具成套的鹽罐。

事實上在那個年代，鹽罐是貴族的晚宴上不可或缺的重要餐桌配件。不只是鹽，也有一起裝進其他調味料或餐具的款式，大多被塑造成船舶的形狀。像這樣的鹽罐為了誇耀晚宴主人的財富與權力，通常會用

貴重金屬打造，並在添加裝飾的層面下足工夫。

切利尼應該相當理解這個鹽罐在政治面的重要性，並且立基於這個基礎之上，來面對這次的製作的……

因為做得優秀過頭，所以被退件了!?

這時還有另外兩個顧問提供樞機意見，各自提出了關於這個鹽罐的設計方案，但切利尼表示「要做這個的是我」，斥退了這兩人的意見，開始推展自己的計劃。而且，他甚至還說出「紙上談兵容易、實際進行很困難，這是個雜亂地配置上一些豪氣配件的方案。」這樣的言詞，自信滿滿地否決其中一人的提案。

雖然這個蠟製模型並沒有流傳下來，但根據切利尼自己的記述，作品設計大致如下所述。首先有一個橢圓形的台座，上面有象徵「海神」和「大地之神」的兩尊裸體雕像相對而坐。兩尊雕像的腳互相交錯，表現出在大地流動的河川進入海洋的情景。而「大地之神」的

用金屬製作雕像或物品的時候，一開始要用黏土或蠟來做出模型讓委託人評估，大概了解設計的方向，這是一般的慣例。切利尼也不例外，他先用蠟製作模型，來讓樞機進行確認。

「海神」手持一艘小舟，裡面可以放入鹽巴。

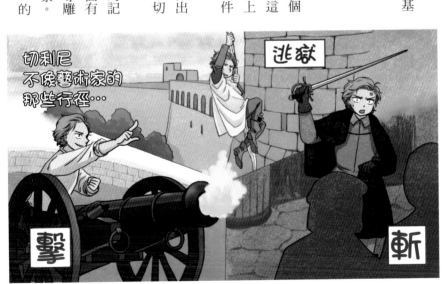

切利尼
不像藝術家的
那些行徑…

逃獄

擊

斬

102

手邊則放有一座神殿，這裡可以裝進胡椒。另外各處還配置有動物與魚貝等各式各樣的配件，真的是施以了極盡奢華的裝飾。

顧問們看到模型上那些在過往的鹽罐上前所未見的豪華裝飾，不禁有所反彈。特別是先前遭受切利尼嚴厲批判的那一位，更是對樞機給出了下述的諫言。

「這是一件動用10人、花上一輩子也無法完工的作品。恕我僭越，即使樞機閣下您如此期盼，在您有生之年要拿到這件作品應該是不可能的。」

聽了這段意見的樞機開始卻步了。後來就變得不想把案子規模搞得如此龐大，最後取消了這次委託。

當然切利尼也發出了「我會做出比模型還豪華100倍的成品讓您看看」這樣的豪語，但依然無法動搖樞機的決定。對樞機來說，為了製作出這種規模的鹽罐，就要支付相當程度的材料費和報酬給切利尼，而且作品如果還不能在自己活著的時候等到完工，沒有比這更悲慘的事了吧。

如此諷刺，切利尼為了盡可能提出一個卓越的設計方案，卻也因此失去了一件委託案。

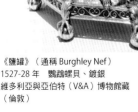

《鹽罐》（通稱 Burghley Nef）
1527-28年　鸚鵡螺貝、鍍銀
維多利亞與亞伯特（V&A）博物館藏
（倫敦）

在巴黎再次挑戰！

歲月流逝，有一日切利尼被樞機帶往法國，接受法國國王法蘭索瓦一世的庇護。肆無忌憚地宣稱自己讓國王視為至寶的切利尼，當天也得到了和國王同桌用餐的殊榮。

國王從樞機那裡拿到切利尼先前製作的缽及水瓶，立刻對切利尼提出「我想要一個可以和這些成套搭配的鹽罐，所以你幫我畫個設計草圖吧，希望儘可能早點讓我看看。」的委託。

這對切利尼來說可是恰逢時機的契機！他早就預想到今天這種情況，因此並沒有捨棄當時製作的那件蠟製模型。他立刻從和國王用餐的羅浮宮飛奔而出，一度過塞納河、回到自己的工作室找出模型，接著又馬上回到羅浮宮。在訝異的國王面前，切利尼打開了模型的包裝，向大家展現他早就完成的模型。「這比我預想的還要鬼斧神工100倍呀」國王對此相當高興，發出了如此欣喜的讚嘆。

但是，這時卻有個人很不是滋味地看著這個場面。真是命運的惡作劇，其實在這個餐宴現場，鹽罐原本的委託人、也就是樞機本人也是座上賓。根據『切利尼自傳』的記載，據說樞機目光銳利地盯著切利尼，眼神彷彿傳達出「這不是你在羅馬為我製作的模型嗎？我可沒有忘記喔」的意念。

只不過，就算樞機表示「像這種高水準的作品根本不知道何時能完工，請至少設下一個完成期限吧」。

本章努托‧切利尼《鹽罐》
1540-43 年　於金子上塗抹釉藥、黑檀台座　維也納藝術史博物館藏

104

但國王卻認為，若是為作品設下嚴謹的完成期限，不管什麼作品都會弄得綁手綁腳的，以此態度維護切利尼。而且國王度量很大，當場就開出了要完成這個鹽罐所需的必要經費。

只是寫下這段經過的是切利尼本人，無法看透藝術家技藝程度的樞機、擁有守護藝術度量的國王，為了將這兩者對比，其中或多或少摻入了誇大的成分吧。但是，切利尼能在此取勝的原因，就在於沒有捨棄那個一度被打回票的設計，而是好好保存到能被慧眼賞識的那一天到來，不是嗎？

此舉和他那會寫下充滿自豪與自我辯解的『切利尼自傳』的自身風格相當契合，不管委託人如何打槍，切利尼依然深信自己創作的品質，而且這個鹽罐作品並沒有以停留在設計階段的形式而告終，它被添加了許多纖細的裝飾，最後成為切利尼的代表性作品，一直流傳到今天。

右頁《鹽罐》從另一側看過去的樣貌。可看到本圖右側的大地之神特魯斯是乘坐於大象之上。

自己的才能比起任何事物都更值得信賴

即使是沿用同樣的模型，切利尼也沒有照本宣科地依照交給樞機時的設計來完成作品，他配合國王這位新委託人，在作品中加入百合紋這個象徵法國皇家的紋章，還特地雕刻了和法蘭索瓦一世相關的沙羅曼達及大象。這個鹽罐最後也順理成章地成為法蘭索瓦一世的所有物。

如果只閱讀『切利尼自傳』，就會覺得這個人根本稱不上是個善良之人。不如說他不知反省、對於不給自己好評的人就馬上用頂嘴吵架回敬、對於同業的誹謗中傷也不知進退分寸。但是，正因為他擁有那些過剩的自負和野心，才能不畏逆境挑戰、讓自己的作品得以堅韌地流傳到現今，不是嗎？

12

碰到慶典期間就該搭個順風車

科西莫・德・麥地奇的事例

文藝復興時期，人們慶祝聖誕節的期間，並不是在 12 月 25 日那天就宣告結束，而是會跨過一個年，延續到來年的 1 月 6 日。1 月 6 日這一天，就是東方三賢士被星星引導，來到伯利恆朝拜降生的耶穌基督時的日子，又被稱為主顯節（Epiphany），這天和聖誕節同屬相當特別的日子。在這個單元，我們就要來介紹運用這樣的慶典，來確立自己地位的麥地奇家之祖——科西莫・德・麥地奇的戰略。

對文藝復興時期的人們來說，聖誕節可是個重要的慶祝與祭祀時期！！

在當時，就已經存在互相送禮物的文化了。

從東方來訪的三位賢士！！

他們千里迢迢來到伯利恆，為剛誕生的耶穌基督獻上賀禮

但是，把禮物送過去的與其說是耶誕老人，不如說是…

如果能利用這場遊行，或許就能提高我們家族的地位了…

科西莫‧德‧麥地奇

在伯利恆的那一天

為了慶祝賢者們到達

在佛羅倫斯，會舉辦盛大的遊行活動

佛羅倫斯的扮裝遊行

在文藝復興時期的佛羅倫斯，比起12月25日的聖誕節，1月6日的主顯節慶祝儀式會更加華麗。大家一起吃吃喝喝、互相贈送禮物的習慣在當時就已經出現了，但最引人注目的，還是於市內舉辦的遊行活動。

被認為最晚約在1390年開始舉辦的主顯節遊行，活動中會由佛羅倫斯市民中的有力人士扮演東方三賢士。在市內漫步。所謂的東方三賢士，是指在聖經中登場、從東方前來朝拜剛誕生的耶穌基督的3位賢者。也有說法認為他們其實都是國王。他們得知猶太之王誕生的消息，為了向這位剛降臨的王者獻上賀禮，因此不遠千里地來到伯利恆。而他們到達伯利恆的那一天，正是1月6日，也就是主顯節的這一天。豪華地再現那段大規模旅程，正是這場遊行的看頭所在。

遊行的參與者實際上多達700人！每個成員都加以變裝、騎著馬在市內列隊漫步。平時因「奢侈禁止令」而受到規範的豪華服裝也在這時解禁，就連扛著各式各樣貨物的動物們也都披上美麗的布料來參加遊行。透過當時觀眾的紀錄，可以知道遊行時並非只會出現東方三賢士故事中登場的人物，也能看到扮演巨人

或未開化民族的成員。此外，在舊約聖經中登場的大衛，扮演他的人還會在裝飾花車上靈巧地擺出平衡姿態，讓觀者為之驚呼。

這熱鬧無比的隊伍會被大量的觀眾所包圍。位於遊行路線上的一條大路——拉爾加路（現加富爾路）的兩側會設置包廂席位與長凳，再用旗幟和毛織品裝飾。這個慶典有多麼讓佛羅倫斯市民樂在其中，從它的人氣就能解答一切。

到了1469年，沒想到原屬故事核心橋段、三賢士對耶穌基督進行朝拜的場面竟然被省略了，主顯節的焦點也轉移到了遊行隊伍之上。而三賢士也並非一起並肩同行，而是從市內三個不同的地點出發，在街道上的慶典活動喧騰聲伴隨之下，重現賢士們朝著聖母與耶穌基督所在的伯利恆集合的情景。

注意到這個慶典習性的，就是銀行家科西莫·德·麥地奇。他對日後一躍成為代表佛倫斯大贊助者的麥地奇家族來說，實際上就是

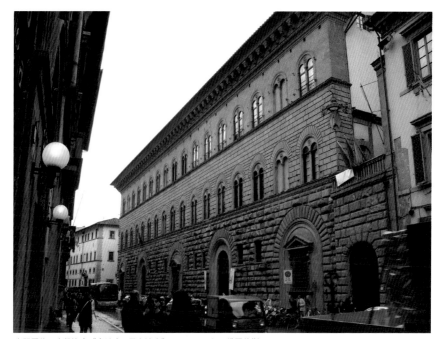

米開羅佐·米凱洛奇《麥地奇 - 里卡迪宮》　1444-64 年　佛羅倫斯

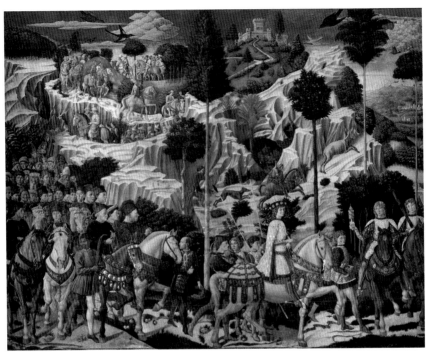

貝諾佐・戈佐利《東方三賢士的行進》　1459 年　溼壁畫　「賢士小聖堂」・麥地奇 - 里卡迪宮內

在上圖中，位於前方、騎在馬上的兩人，穿藍色衣服的就是科西莫，而身著刺繡綠色衣服的則是他的兒子皮耶羅。
羅倫佐在哪雖然有許多說法，但一般認為在騎馬隊伍後方的人群中，從左邊數來第 6 個就是他。

如同開家立業之祖的人物。

在《東方三賢士的行進》的畫面中放進自己

從領主廣場開始，以佛羅倫斯聖瑪爾谷大殿為遊行終點的這條路線，橫跨了教堂廣場，接著通過前面提到的繁華要道——拉爾加路。科西莫就在這條拉爾加路上興建了麥地奇家族的宅邸。對此仍無法感到滿足的科西莫，還在能眺望到主顯節遊行隊伍的房間內，配置了很多以《東方三賢士的朝拜》為主題的繪畫作品。而這個慣例在科西莫之後也代代傳承下來。

在那之中最為優秀的，就是由佛羅倫斯畫家貝諾佐・戈佐利創作的壁畫《東方三賢士的行進》。在以此作品命名的禮拜堂內，牆上的連環壁畫描繪出賢士們的隊伍，國王們也都穿著豪奢的服飾。為數眾多的供品和奇特的動物也在其中，比起朝拜剛誕生的耶穌基督，其選題更著重以行進旅程為主軸。

在這幅繪畫當中，竟然也摻入了麥地奇家族成員的肖像畫。特別是將麥地奇家族一舉提升成權勢家系的科西莫和他的兒子皮耶羅，以全身的姿態被畫在相當醒目的地方。另外還是少年的姿態、之後成為麥地奇家族黃金盛世象徵的羅倫佐・德・麥地奇（偉大的羅倫佐），也能在隊伍中看見他的身影。總而言之，這幅壁畫是將麥地奇比擬為向救世主耶穌基督獻上賀禮的賢者們，象徵這是一件極為名譽之事。

而科西莫不只是繪畫作品，他也實際參加了主顯節的遊行活動，並演出重要的角色。在1451年就留下了他穿著毛皮大衣參與遊行的紀錄，在不同年也留下了他穿著黃金禮服出席的說法。

就像這樣，科西莫和皮耶羅等麥地奇家族的成員，意圖想塑造出三賢士與自己的家系相互連結的印象。

對都市的奉獻就是送給市民的禮物

參與將將佛羅倫斯妝點得美輪美奐的遊行活動，再將該活動本身與自己的家系相互連結，也可成為掌握佛羅倫斯內部權力的手段。

主顯節是三賢士來到剛誕生的耶穌基督身邊朝拜的日子，原本也相傳是耶穌基督接受施洗的日子。為耶穌基督施洗的施洗者聖約翰，同時也是佛羅倫斯的守護聖人。所以主顯節同時也是為了都市的守護聖人而舉辦的慶典。

積極協助這個祭典的進行，並提升了自家威望的麥地奇家族，也是在藉此向市民展現「我們是為了城市繁榮而鞠躬盡瘁的家族」這種正面印象吧。

麥地奇家族是銀行家世家，而靠著金錢借貸來賺錢獲利的金融業，在基督信仰中是會受到責難的行業。因此銀行家們會藉由對教會的裝飾修繕或祭典提供資金援助，以「妝點都市」的公共事業名義捐出自己的部分獲利，想要以此來盡可能減輕自己的罪惡。

文藝復興時期的義大利，許多的銀行家都積極向藝術家們訂購作品，我們在現代還能看到的那些作品之所以能流傳下來，

也是基於這樣的歷程吧。舉個例子，留存在威尼斯近郊的城市帕多瓦、由喬托所繪製的《斯克羅威尼禮拜堂壁畫》就是一個例子。協助主顯節遊行活動，在人們心中添加「麥地奇家族是為了這個城市奮鬥的友善一家」的印象，其中也蘊含了要讓世人覺得可以將政務委託給這家人的宣傳目的。

三賢士扮演了為耶穌基督「帶來賀禮」的角色。而麥地奇家族則是要打造出自己是為了佛羅倫斯而盡心盡力的人物形象。換句話說，麥地奇家族就是想居於「佛羅倫斯的聖誕老人」這樣的立場。

現在麥地奇家族的宅邸——麥地奇-里卡迪宮是個開放的著名觀光景點，各位可以在那裡近距離欣賞到戈佐利的作品《東方三賢士的行進》。之後要造訪那裡的朋友們，也請試著想像在聖誕節時期，窗外的街道上正有著主顯節的遊行隊伍經過的情景吧。

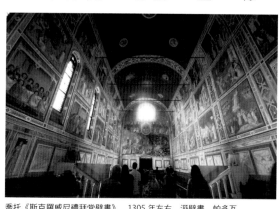

喬托《斯克羅威尼禮拜堂壁畫》　1305年左右　溼壁畫　帕多瓦

本書是將線上雜誌「クーリエ・ジャポン」(COURRiER Japon)的連載專欄「リナシタッ　ルネサンス芸術屋の仕事術」（2016年12月至2017年12月）加筆彙整後完成。

【主要参考文献】

●全書●
・ジョルジョ・ヴァザーリ『美術家列伝』第一〜五巻、森田義之・越川倫明・甲斐教行・宮下規久朗・高梨光正監訳
中央公論美術出版　2014〜2017年

●第1章●　公共事業競作比稿、需求就是命脈
・松本典昭『パトロンたちのルネサンス——フィレンツェ美術の舞台裏』日本放送協会出版　2007年
・Richard Krautheimer, Lorenzo Ghiberti, Princeton University Press, 1970.

●第2章●　將自我行銷施展到極限
・Matteo Mancini, Tiziano e le corti d'Asburgo, Nei documenti degli archivi spagnoli, Venezia: Istituto veneto di scienze, 1998.
・Philip Sohm, The Artist Grows Old: The Aging of Art and Artists in Italy 1500-1800, Yale University Press, 2007.

●第3章●　有利的舞台是靠自己來打造的
・ピーター・ハンフリー『ルネサンス・ヴェネツィア絵画』高橋朋子訳　白水社　2010年
・Tom Nichols, Tintoretto: Tradition and Identity, Reaktion Books, 1999.

●第4章●　太過自我乃是失敗的根源
・越川倫明・松浦弘明・甲斐教行・深田麻里亜『システィーナ礼拝堂を読む』河出書房新社　2013年
・Paul Barolsky, "The Painter Who Almost Became A Cheese," Virginia Quarterly Review, Vol. 70, No. 1, 1994, pp. 110-118.

●第5章●　從侵害著作權衍生的事件行銷
・元木幸一「コピーからコピーへ——中世末期ヨーロッパ北方の複製文化」『西洋美術研究』No.11（特集：オリジナリティと複製）
三元社　2004年
・『聖なるもの、俗なるもの　メッケネムとドイツ初期銅版画』国立西洋美術館編（展覧会カタログ）　2016年

●第6章●　萬能型人才的自我推薦
・チャールズ・ニコル『レオナルド・ダ・ヴィンチの生涯——飛翔する精神の軌跡』越川倫明・松浦弘明・阿部毅・深田麻里亜・巖谷睦月・

田代有甚訳　白水社　二〇〇九年

● 第7章● 事前協商就要評估對手

・ Saul Levine, "The Location of Michelangelo's David: The Meeting of January 25, 1504." The Art Bulletin, Vol. 56, No. 1, 1974, pp. 31-49.

・ John T. Paoletti, Michelangelo's David: Florentine History and Civic Identity, Cambridge University Press, 2015.

● 第8章● 由損失再催生出損失的螺旋

・ Barbara G. Lane, "The Patron and the Pirate: The Mystery of Memling's Gdańsk Last Judgment," The Art Bulletin, Vol. 73, No. 4, 1991, pp. 623-640.

・ Paula Nuttall, From Flanders to Florence: The Impact of Netherlandish Painting, 1400-1500, Yale University Press, 2004.

● 第9章● 怪物委託人的對應法

・ Rona Goffen, Renaissance Rivals: Michelangelo, Leonardo, Raphael, Titian, Yale University Press, 2004.

・ Tim Shephard, Echoing Helicon: Music, Art and Identity in the Este Studioli, 1440-1530, Oxford University Press, 2014.

● 第10章● 將敵人的敵人變成我們的盟友

・ Costanza Barbieri, "The Competition between Raphael and Michelangelo and Sebastiano's Role in It." The Cambridge Companion to Raphael, ed. by Marcia Hall, 2005, pp. 141-164.

・ Matthias Wivel, Costanza Barbieri, Piers Baker-Bates, Paul Joannides, Silvia Danesi Squarzina, eds., Michelangelo & Sebastiano, exh.cat., Yale University Press, 2017.

● 第11章● 如果有捨棄你的神存在，也會有救贖你的神出現

・ ベンヴェヌート・チェッリーニ『チェッリーニ自伝──フィレンツェ彫金師一代記』古賀弘人訳　岩波書店　一九九三年

・ Marina Belozerskaya, "Cellini's Saliera: The Salt of the Earth at the Table of the King." Benvenuto Cellini: Sculptor, Goldsmith, Writer, eds. by Margaret A. Gallucci and Paolo L. Rossi, Cambridge University Press, 2004, pp. 71-96.

● 第12章● 碰到慶典期間就該搭個順風車

・ 杉山博昭『ルネサンスの聖史劇』中央公論新社　二〇一三年

・ Richard Trexler, The Journey of the Magi: Meanings in History of a Christian Story, Princeton University Press, 1997.

117

結語

我很喜歡文藝復興時期的藝術家。文藝復興時期，就是藝術家們在歷史留名，然後伴隨他們而生的那些軼聞、笑話、失敗經驗談、性格、生活方式等等也都以文書流傳下來的時期。那些事物會讓我們對他們感到親切、有所共感、甚至噗哧一笑，是相當完美的題材。像這樣的小故事會被大量傳承至今，我認為也是因為當時的人們，會藉由持續討論這些藝術家的趣聞，來遙想那個時候的創作者們吧。

本書是從網路媒體「クーリエ・ジャポン」(COURRiER Japon) 上的連載專欄「リナシタッ ルネサンス芸術屋の仕事術」開啟第一步的。雖然起初是為了呈現古典美術的政治層面而展開的企劃，但是在每個月找尋議題的過程中，因為特別喜愛藝術家們運用各式各樣的手段和委託人或其他藝術家對手互動周旋的故事，於是就演變成這樣的介紹內容了。這大概是因為藝術家們是活生生的、靠著創作來謀生度日的人物，這樣的話題會讓人感覺特別地具象化。特別是這些超過 500 年前的過去藝術家們，突然以栩栩如生的姿態顯現的時候，就是當他們面臨那些在現代社會也會出現的麻煩之際。

話說，在本文中多次參考其論述的瓦薩里，他也被譽為「美術史之父」，其著作『藝苑名人傳』串聯了藝術家的傳記，呈現了美術史的發展。也就是說，西洋美術史誕生之際，就是由這些藝術家們的生涯所集結而成的結果。評估到這一點，講述他們為了生存而如何活用「處世訣竅」，也是一

118

種追溯他們生涯的行為，雖然不是一個能構成體系的產物，但也是希望本書能編寫成讓人感覺像是瓦薩里版畫美術史那樣的形式。

當然本書的規模遠遠不及瓦薩里的著作，但若是閱讀這本作品的各位，能夠因此遙想起文藝復興時期的藝術家們當時所生活的環境，以及他們孕育出的美術作品，在下真是深感榮幸。

運筆至此已接近尾聲，在連載的階段，承蒙講談社「クーリエ・ジャポン」編輯部的井上威朗先生、深谷有基先生諸多的關照。特別是擔綱責任編輯的深谷先生，在我遲交原稿的時候依然耐心等候、每次都協助我將情報超載的原稿出色地整理成容易理解的形式。在書籍化的階段，也感謝藝術新聞社的山田竜也先生、佐野啓子女士的照顧。如果佐野女士沒有對我提案要將專欄文章實體書化的話，本書也不會有問世的一天，而山田先生也盡心盡力地協助我把連載內容編輯成適合書籍的體裁。在這裡對諸位表達誠摯的謝意。另外在執筆、作畫時，京都大學的岡田溫司教授提點我可以活用插畫來傳達研究內容，以及在找尋題材與資料，還有核對全篇用語時助我一臂之力、同研究室的小松浩之先生，承蒙兩位對我的幫助。在此也向兩位表達熱誠的感謝之情。

2018年4月

壺屋美麗

119

PROFILE

壺屋美麗

美術史研究者。於紐約大學學習西洋美術史後，修畢京都大學大
學院之人類‧環境學研究科博士課程，取得博士學位（人類‧
環境學）。現為東京藝術大學客座研究員。屬於造訪烏菲茲美術
館（佛羅倫斯）時，在最初的樓層就會觀
賞到精疲力竭、到了下一層樓眼神就已經
死掉的類型。

部落格　壺屋の店先
https://tbyml.com/

Twitter
@cari_meli

倫敦散步
穿梭 30 本
奇幻故事產地

14.8 X 21cm　128 頁
彩色印刷　定價 350 元

圍繞 5 大主題繞境倫敦
尋訪隱藏在街角與郊區的 30 個故事
感受現實與想像之間的奇幻世界
結合旅遊與文學的個人小旅行

Theme 1 車站｜《哈利波特》、《派丁頓熊》等
Theme 2 泰晤士河｜《小氣財神》、《風吹來的瑪麗‧包萍》等
Theme 3 公園｜《彼得潘》、《福爾摩斯》、《101 忠狗》等
Theme 4 英國王室｜《秘密花園》、《快樂王子》、《亞瑟王》等
Theme 5 觀光勝地｜《孤雛淚》、《小熊維尼》等
還可以進一步走向科茨沃爾德及湖區……
遊賞《愛麗絲夢遊仙境》、《小兔彼得的故事》等故事秘境

　　從古至今，不少偉大的文學家、藝術家自英國誕生，這個國家不光是充滿了豐富的文化氣息與歷史軌跡，那不容任何人踐踏的優雅與引以為傲的大國風度，也在不少人心中留下深刻的印象。而這個極富特色的國度同時也是萌生許多靈感的發源地，位居一國之首的倫敦更是隨處可見令人心動不已的奇幻色彩。

瑞昇文化　http://www.rising-books.com.tw

＊書籍定價以書本封底條碼為準＊
購書優惠服務請洽：TEL：02-29453191 或 e-order@rising-books.com.tw

日本最美建築遺產群

18.2 X 25.7cm　192 頁
彩色印刷　　定價 480 元

發思古之幽情！
119 個融合歷史與文化的建築遺產群

日本全國有許多城市都還保留著經國家認證，
古色古香的美麗街廓（重要傳統的建造物群保存地區）。
本書透過自己的一套標準，篩選出 119 條美麗的街道介紹給大家，
透過這些美麗的街道重新發現日本的優點，
同時將構成街景的建築物特徵畫成插圖，與漂亮的照片一同呈現，
讓讀者一邊飽覽古建築之美，一邊學會如何鑒賞細節。

歡迎跟著本書來一趟文青的古蹟巡禮！

【本書特色】
(1) 遠赴實地採訪拍攝精美的古厝實景圖。
(2) 每棟古屋建築都會介紹其歷史文化背景。
(3) 以插圖標示出該建築的特徵，一目了然。

瑞昇文化　http://www.rising-books.com.tw
＊書籍定價以書本封底條碼為準＊
購書優惠服務請洽：TEL：02-29453191 或 e-order@rising-books.com.tw

歡迎蒞臨
古典音樂殿堂

13 X 18.8cm　256 頁
彩色印刷　　定價 380 元

演出即將開始，歡迎您一起來經歷古典音樂的至高饗宴，
感受當指揮棒揮下之後，那股讓 BRAVO 喝采響徹廳堂的魔力吧！
拋開艱深又難以親近的刻板印象，
用最輕鬆、最情境式的方法重新感受古典音樂的知識與魅力

本書並非是要「教導」、而是要「引導」
各位摸索出最適合自己的品鑑門路與風格
不論是從零基礎開始培養認知，
或是想育成新世代菁英涵養的朋友
都能在其中有所斬獲的一冊！

由古典樂狂熱男子導覽， 漸漸被拉進古典音樂世界的女主角亞里沙。
沒想到……這比自己認知的，還要棒多了！
由一份樂譜推展開來的無限多種解釋，再加上音樂家各自的個性，
使得相同曲子也有不同表現效果，這正是古典音樂的深奧之處。
如果豎耳傾聽每個樂音……
全新的感動，正等著你去發現！

瑞昇文化　http://www.rising-books.com.tw
＊書籍定價以書本封底條碼為準＊
購書優惠服務請洽：TEL：02-29453191 或 e-order@rising-books.com.tw

TITLE

文藝復興很有事！

STAFF

出版	瑞昇文化事業股份有限公司
作者	壺屋美麗
譯者	徐承義

總編輯	郭湘齡
文字編輯	徐承義　蕭妤秦
美術編輯	許菩真
排版	曾兆珩
製版	印研科技有限公司
印刷	桂林彩色印刷股份有限公司

法律顧問	立勤國際法律事務所　黃沛聲律師
戶名	瑞昇文化事業股份有限公司
劃撥帳號	19598343
地址	新北市中和區景平路464巷2弄1-4號
電話	(02)2945-3191
傳真	(02)2945-3190
網址	www.rising-books.com.tw
Mail	deepblue@rising-books.com.tw

初版日期	2020年2月
定價	350元

國家圖書館出版品預行編目資料

文藝復興很有事! / 壺屋美麗作；徐承
義譯. -- 初版. -- 新北市：瑞昇文化,
2020.01
128面 ; 14.8 x 21公分
ISBN 978-986-401-391-3(平裝)
1.藝術家 2.藝術史 3.文藝復興 4.義大
利
909.45　　　　　　　　108021523